台語歌謠
鋼琴演奏曲集 II

Taiwanese
Songs
Piano
Collections
II

陳亮吟・編著

・內容簡介・ C7

※ 30首雋永的台灣民謠與廣受歡迎的台語歌曲，改編而成的鋼琴演奏曲集。
※ 維持原貌的編曲，大量使用具時代感的和聲，賦予台語民謠彈奏上的新意。
※ 編曲的難易度適中；多熟練，便能樂在其中。
※ 鋼琴左右手五線譜，精彩和聲編配。
※ 掃瞄QRCode，即可聆聽全曲演奏示範。

目錄.......
CONTENTS

影音使用說明

示範音樂影片以 QR Code 連結影音串流平台 (麥書文化官方 YouTube 頻道)，學習者可利用行動裝置掃描書中 QR Code，即可立即聆聽所對應之示範音樂。另可掃描右方 QR Code，連結至示範音樂之播放清單。

影片播放清單

煙花

作詞：荒山亮　作曲：荒山亮　演唱：荒山亮

原曲開場的磅礡氣勢，或強或弱，或張力或內斂的輪番演出，和主唱旋律互相交融流動，
就宛如一首交響詩。與原曲同是g小調的記譜，樂曲的特色是調性有著游移不定的感覺
（有很多變化音與變化和弦）。

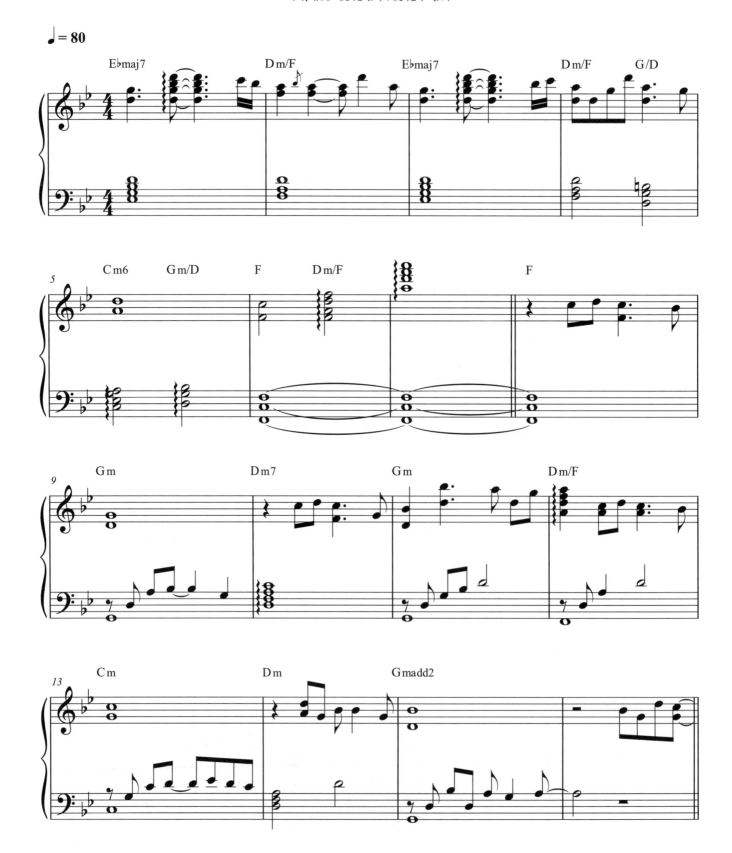

OP:動脈音樂文化傳播有限公司

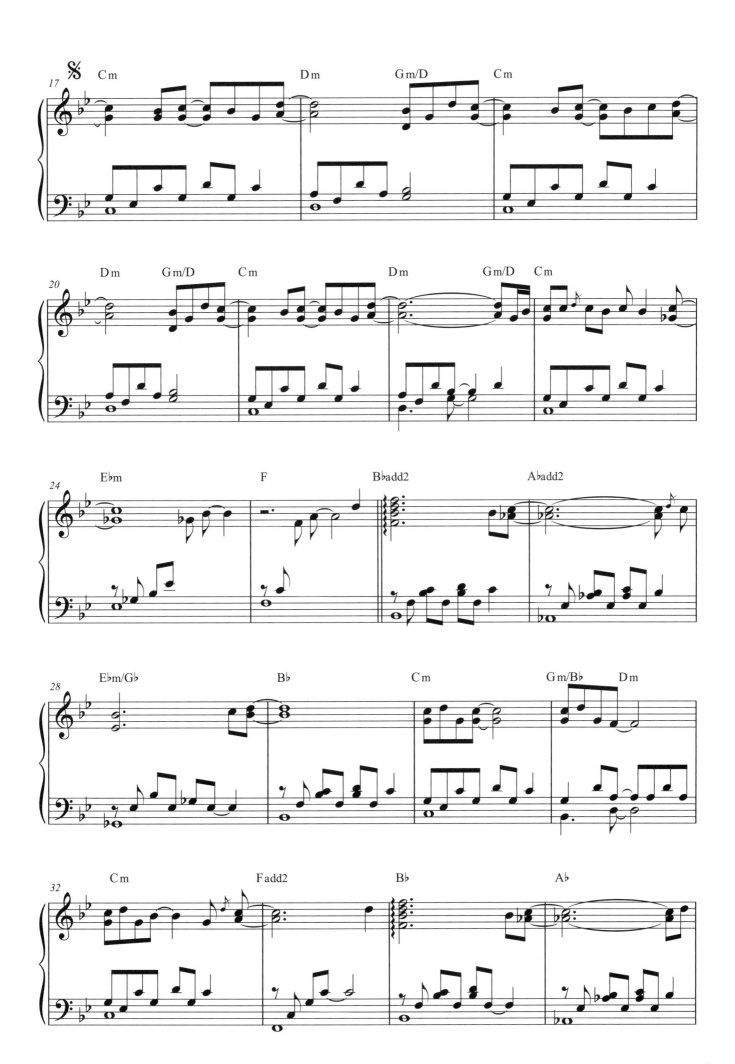

5

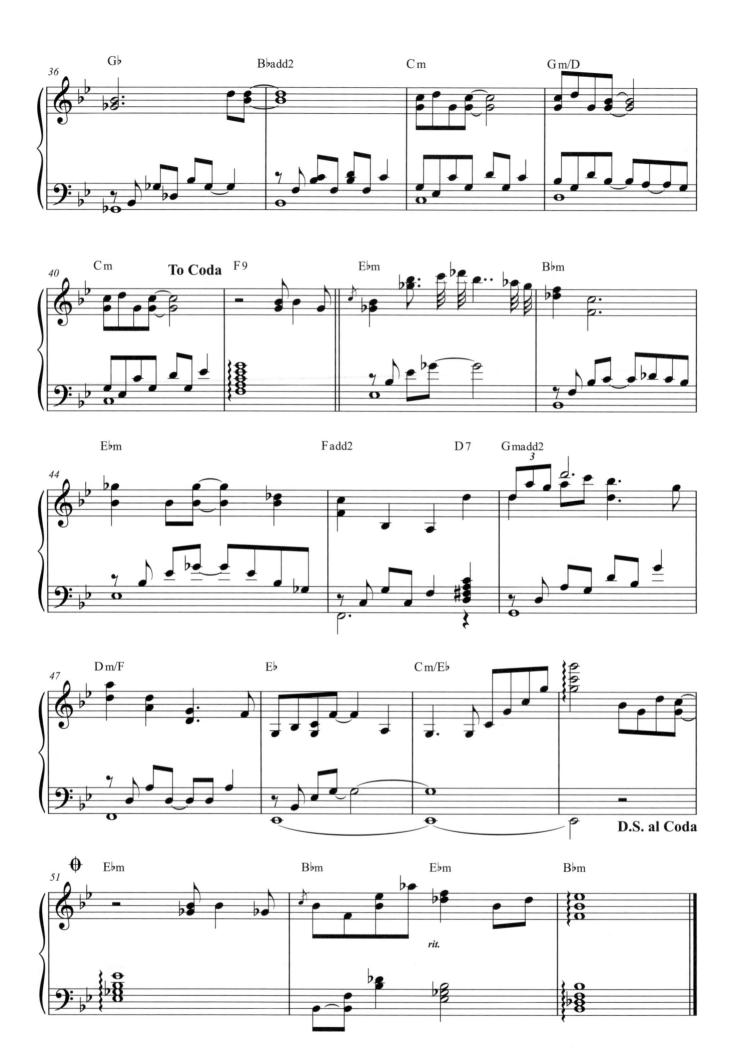

6

彼時

作詞：十方　作曲：鴉片丹　演唱：許富凱

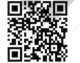

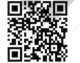

・示範音樂・

與原曲同是B大調，前奏之後的主題是兩個弱起拍樂段：一、主歌段（第11～27小節）。

二、副歌段（第28～36小節）。第54小節做變化音過門轉折，第55小節調號推升成C大調。

最後以C大調第6級和弦平行調做假終止結束。

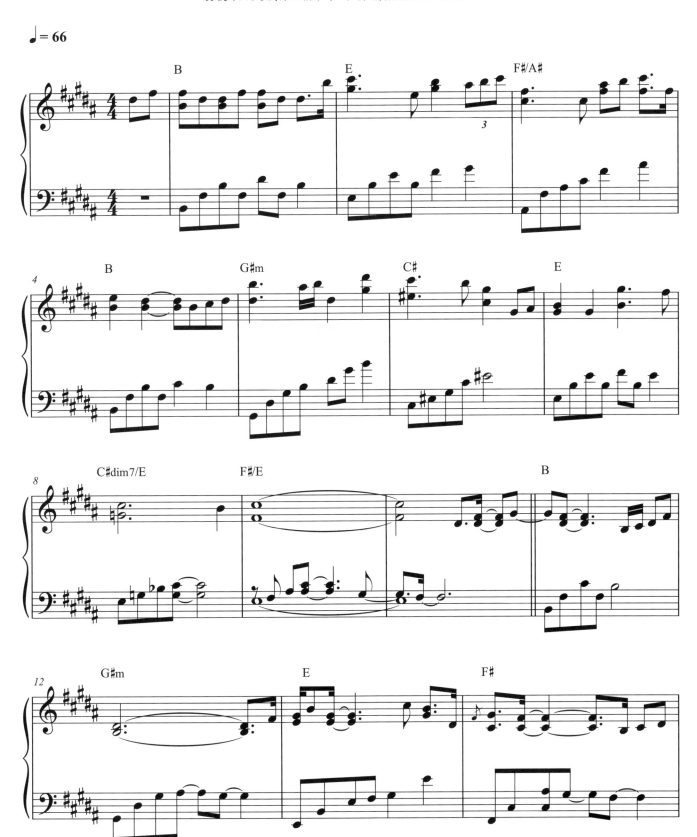

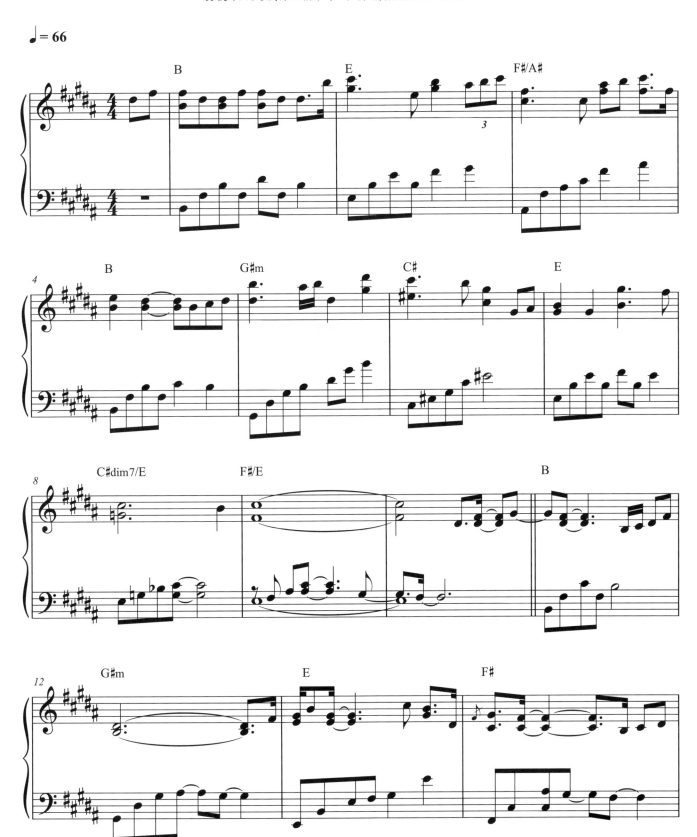

OP：Universal Ms Publ Ltd Taiwan

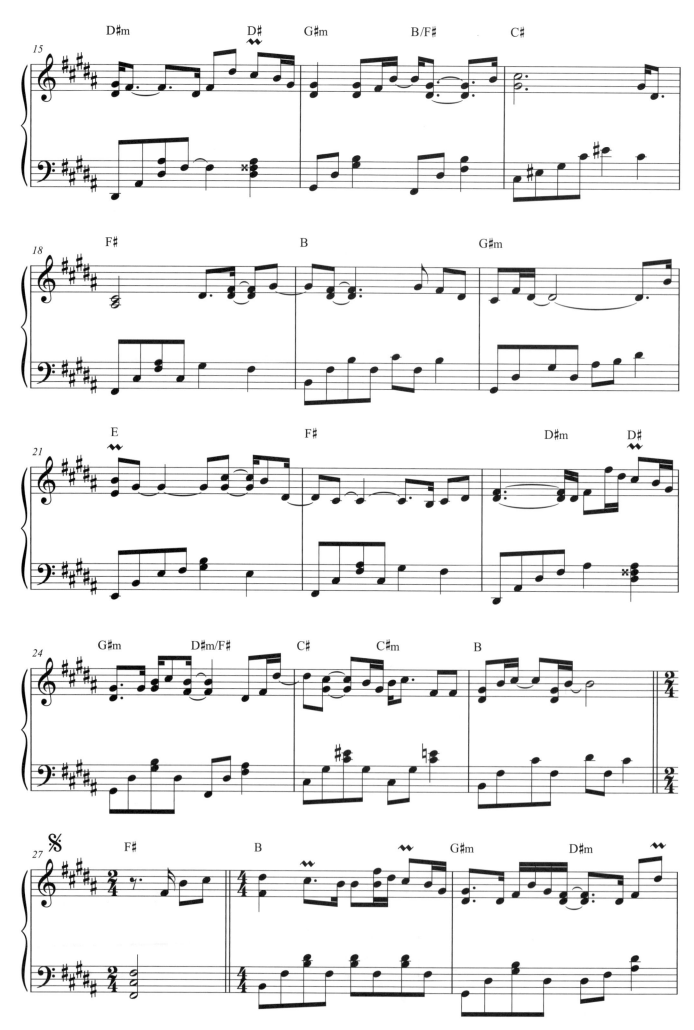

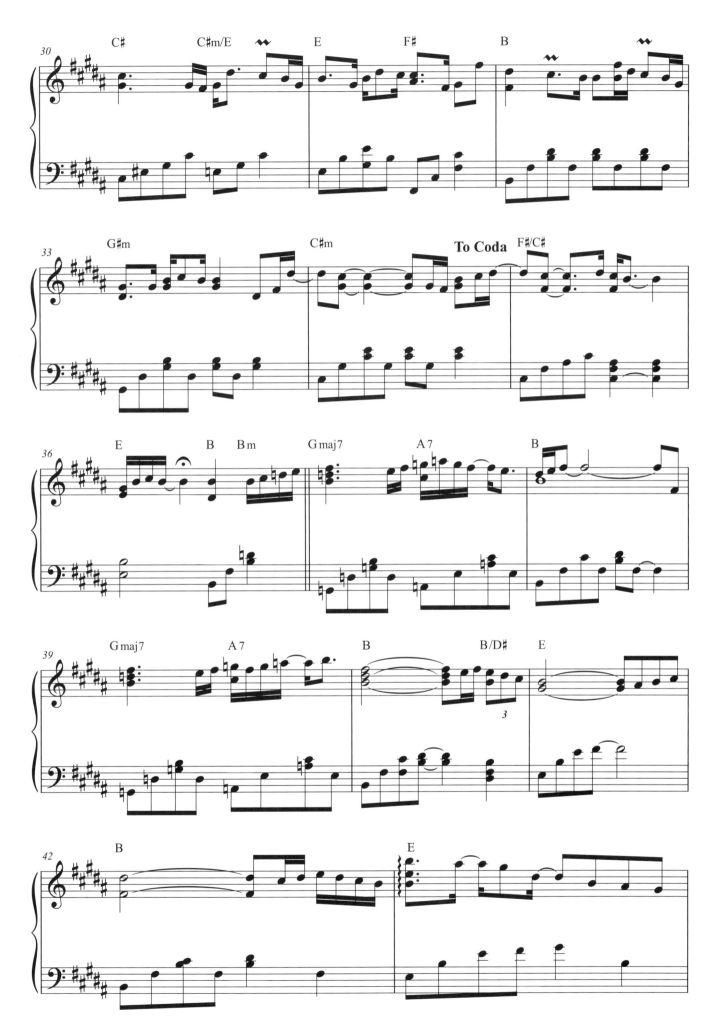

9

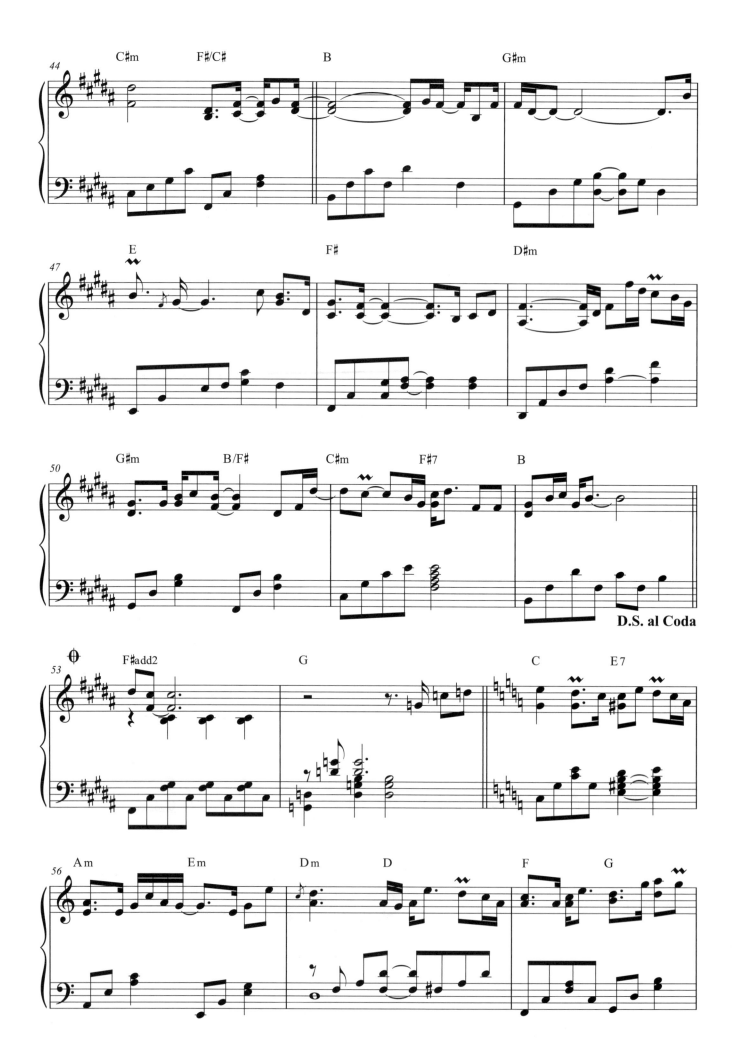

D.S. al Coda

10

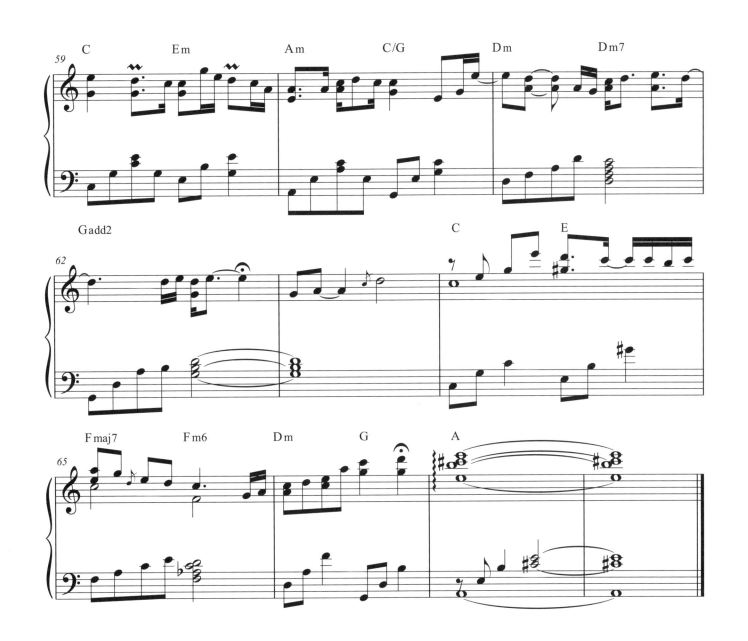

孤味

作詞：林逸心　作曲：柯智豪　演唱：陳淑芳、于子育

原曲調是D大調，此曲的編制：下移大三度成B♭大調，拍號12/8，是複拍子，附點四分音符為一單位
（3個八分音符共3拍，3拍集中打一下拍子，不是3拍打3下）。
「前奏」後的主題有主歌、導歌、副歌三樂段。

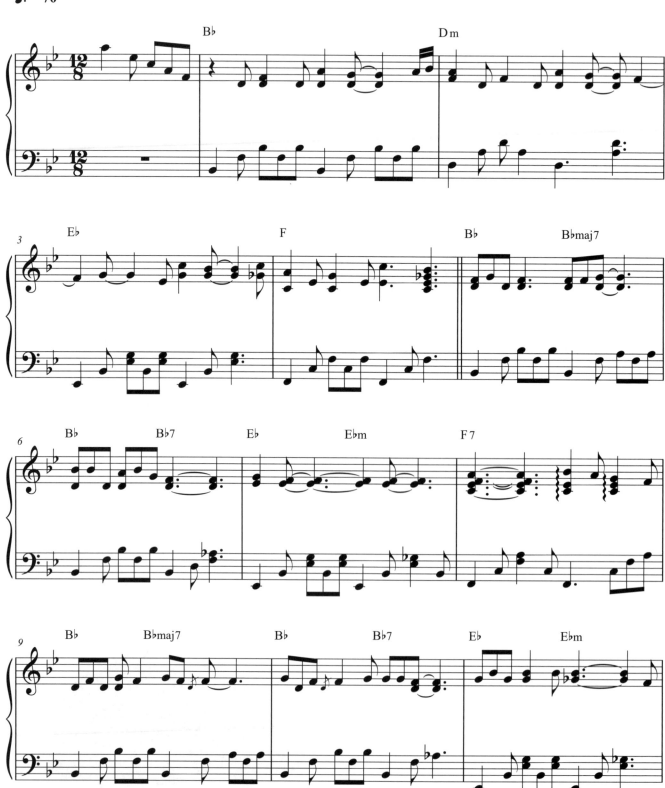

OP：走音佬音樂工作室　SP：Universal Ms Publ Ltd Taiwan

車站

作詞：林垂立　作曲：林垂立　演唱：張秀卿

樂曲結構和和弦的進行都很規律單純。前奏樂段是由兩句不同性質的樂句所組合7＋4（＝11），
主題有主歌與副歌，主題的開始是連續的主歌＋副歌＋主歌，間奏樂段是4＋4（＝8），
尾奏樂段也是前後對稱4＋4（＝8）。

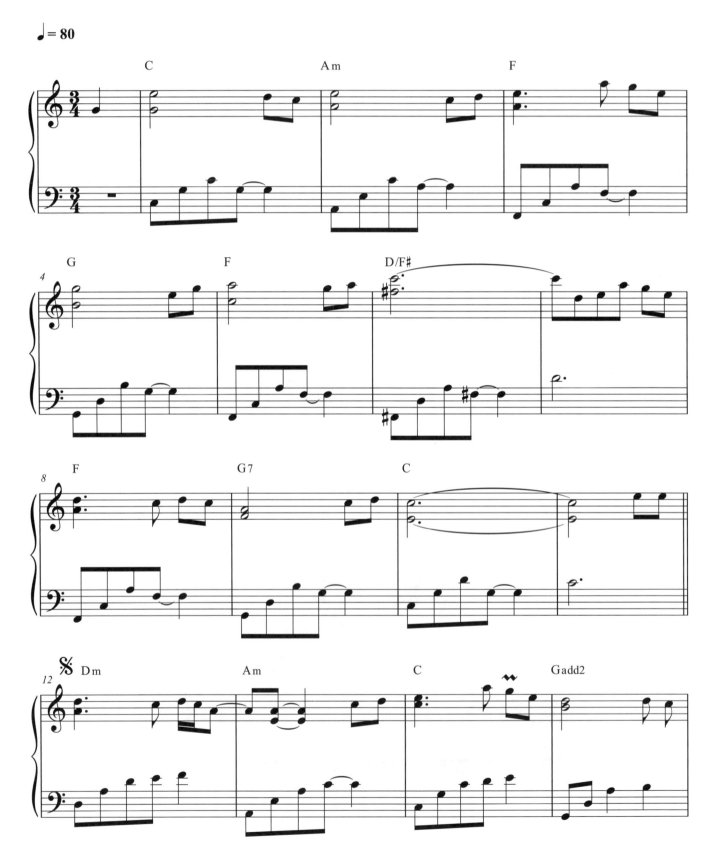

OP:鋒林傳播有限公司

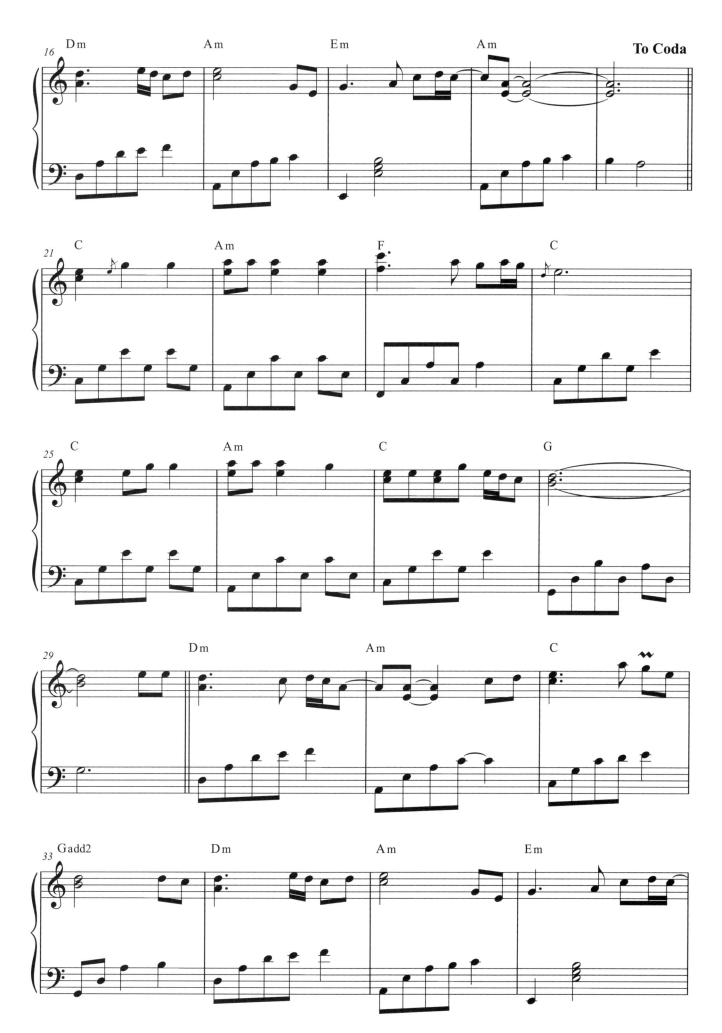

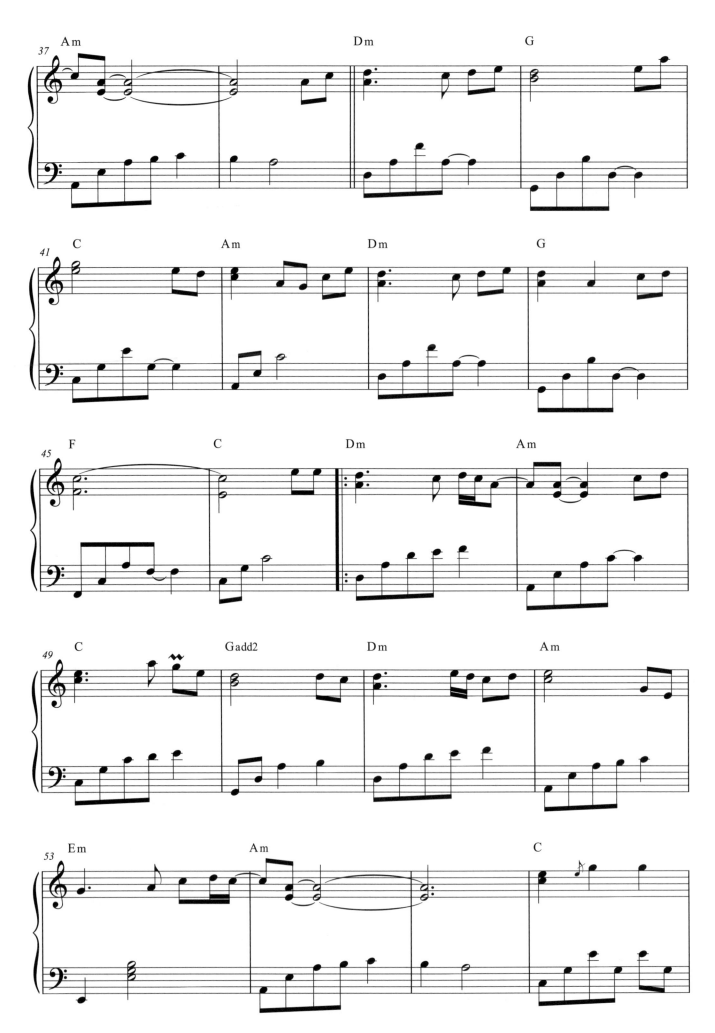

18

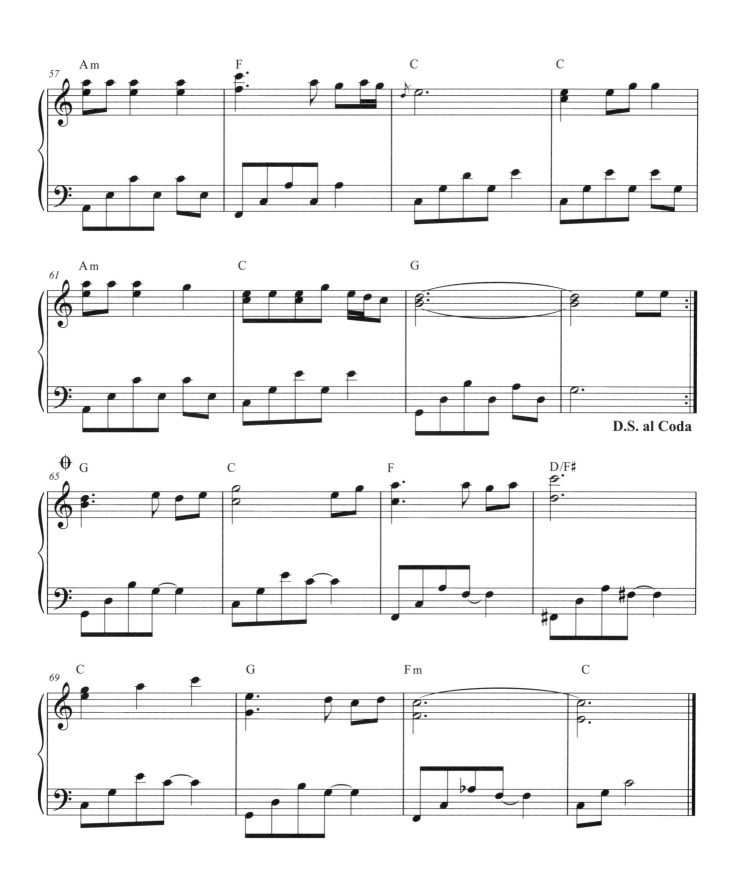

D.S. al Coda

19

炮仔聲

作詞：黃士祐　作曲：森佑士　演唱：江蕙

·示範音樂·

與原曲同調。前奏即華格納的歌劇《羅恩格林》的〈婚禮合唱曲〉，也是主歌的動機來源。
第43、44小節的間奏借用舒伯特的〈聖母頌〉，第44小節的低音部請用右手彈奏，以方便銜接右手旋律。
尾奏是孟德爾頌的《仲夏夜之夢》的〈結婚進行曲〉。

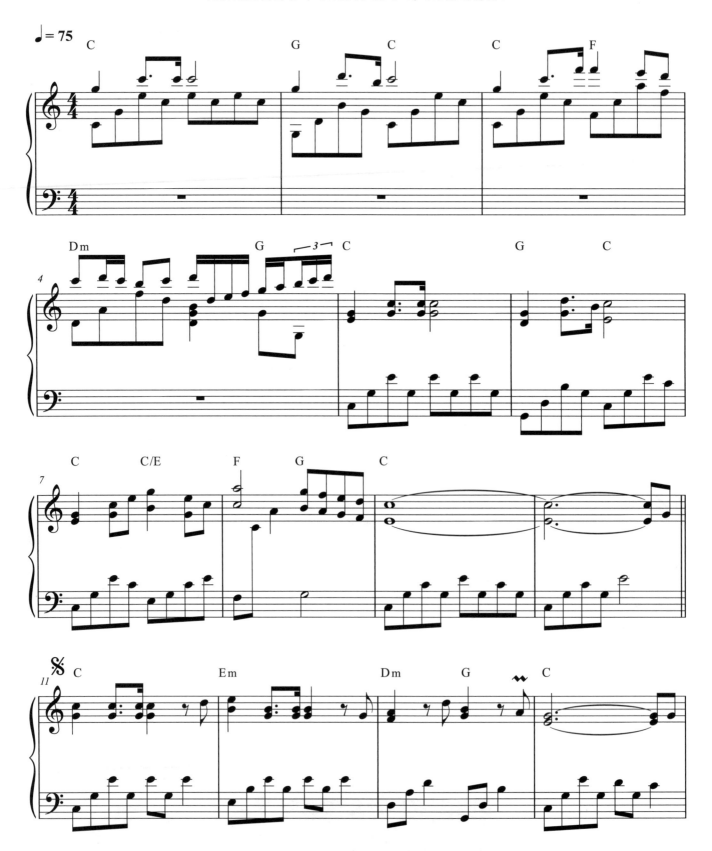

OP：Great Music Publishing Ltd.

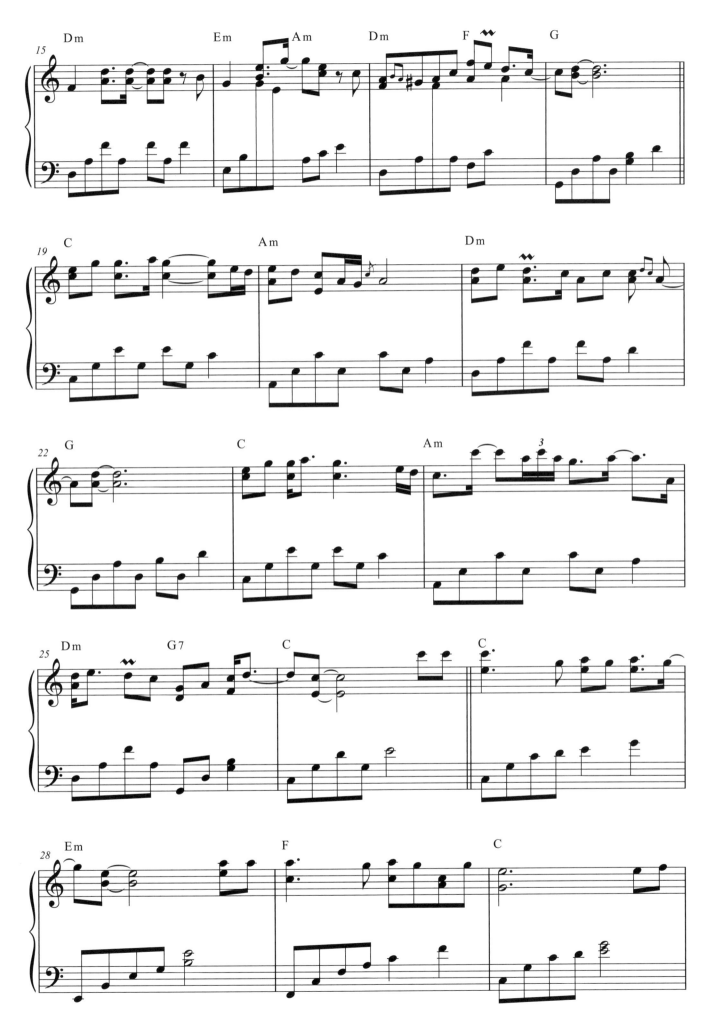

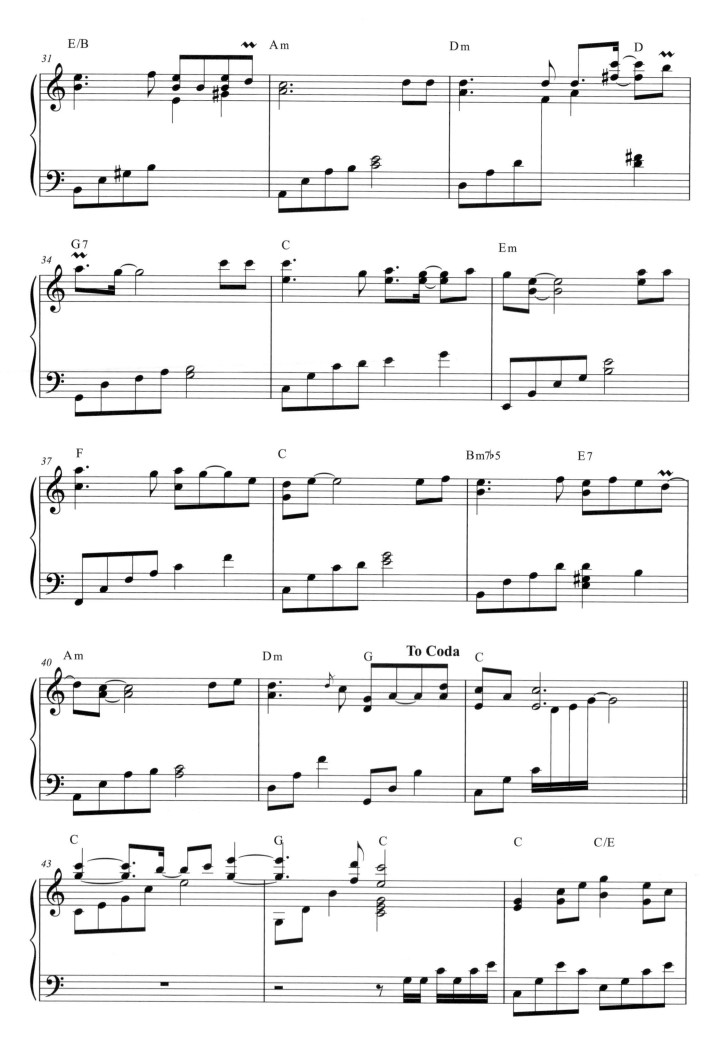

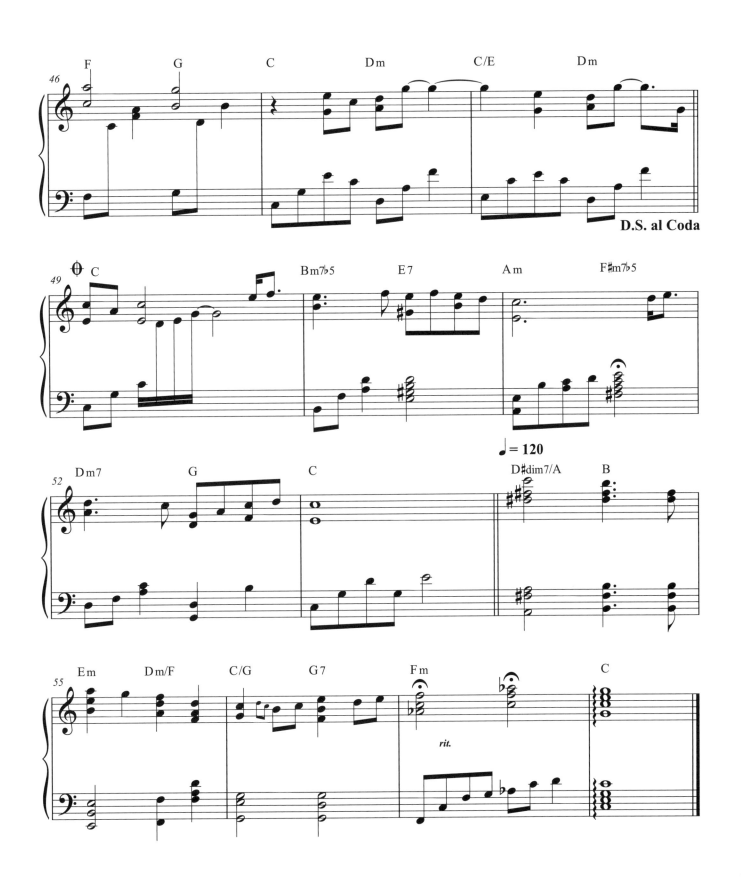

D.S. al Coda

♩ = **120**

23

白鷺鷥

作詞：台灣唸謠　作曲：林福裕　演唱：台語兒歌

・示範音樂・

G大調記譜編制，拍號4/4，主題是五聲音調的宮調式，小小前奏和尾奏的編寫，
是童趣十足的主題裡的小動機所發展出來的，整曲裡左手的伴奏有固定的節奏模式。
五聲音階的排列：Sol（宮）－La（商）－Si（角）－Re（徵）－Mi（羽）。

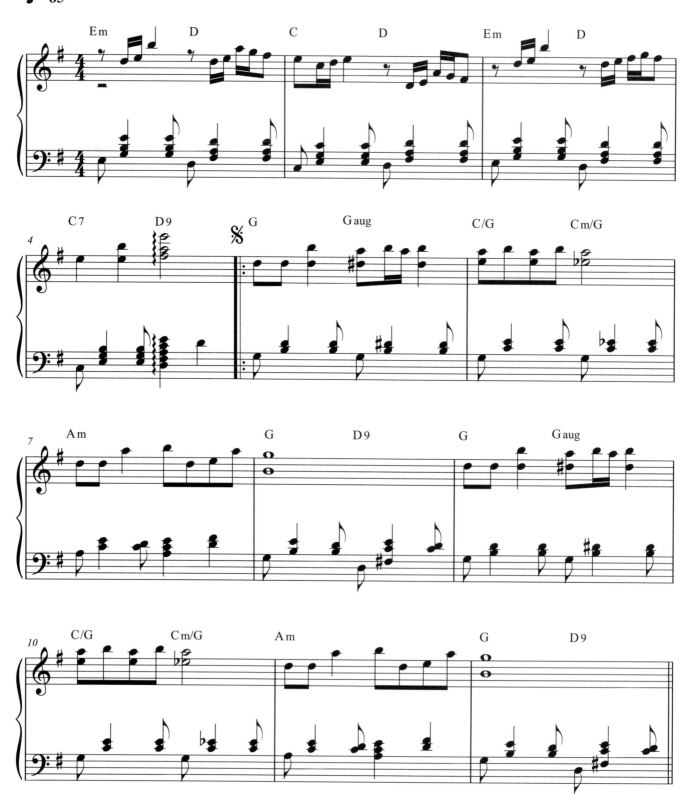

OP：台北音樂教育學會　SP：常夏音樂經紀有限公司

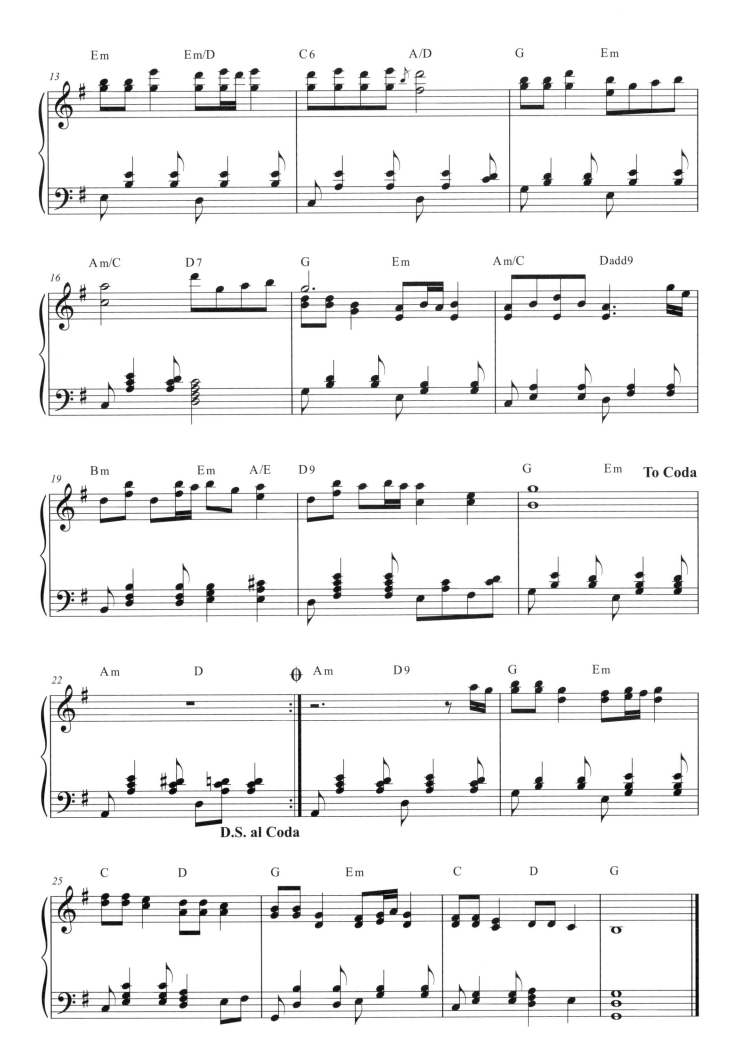

煞到妳

作詞：伍佰　作曲：伍佰　演唱：伍佰

與原曲同是e小調，樂曲採「和聲小調式」製作。拍號4/4。前奏（第1～11小節，共11小節）：3＋4＋4（＝11）。主題主歌（第12～29小節）：（2＋4）＋（2＋4）＋（2＋2＋2）＝18。間奏樂段（第35～50小節）：是前後高低對應的大樂句。

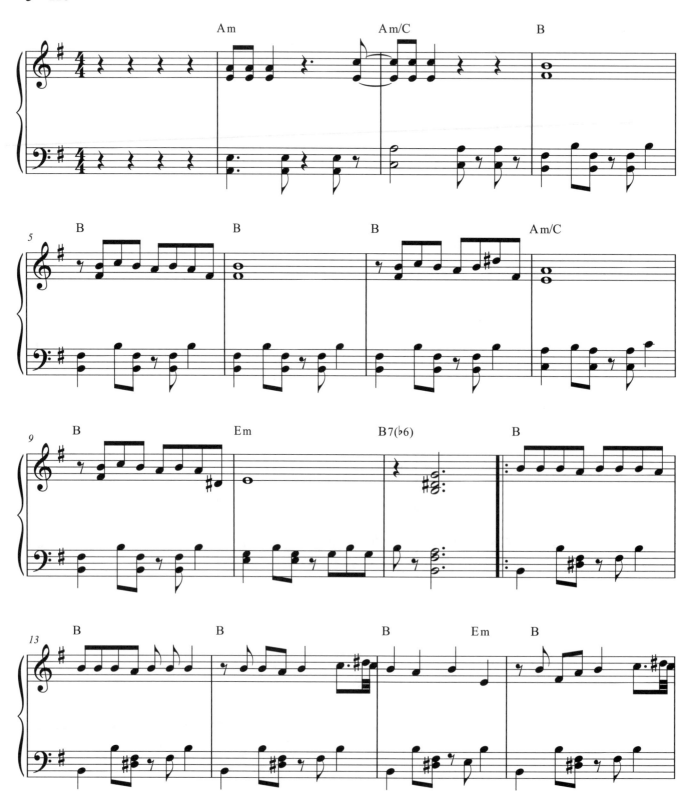

OP：Moonlight Music Co., Ltd.　SP：Rock Music Publishing Co., Ltd.

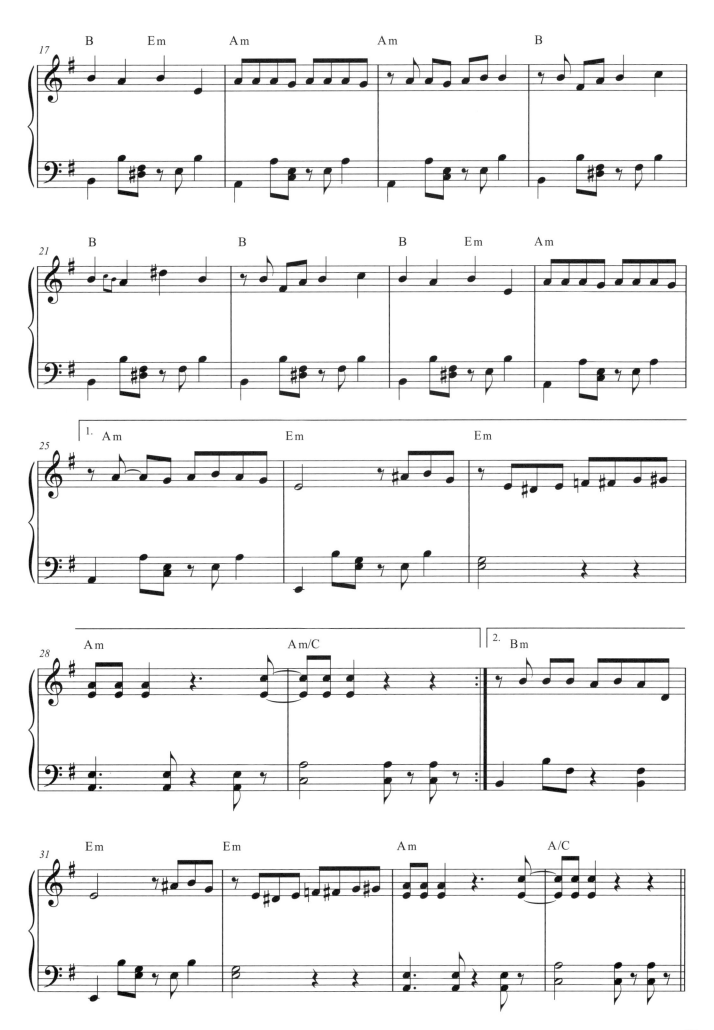

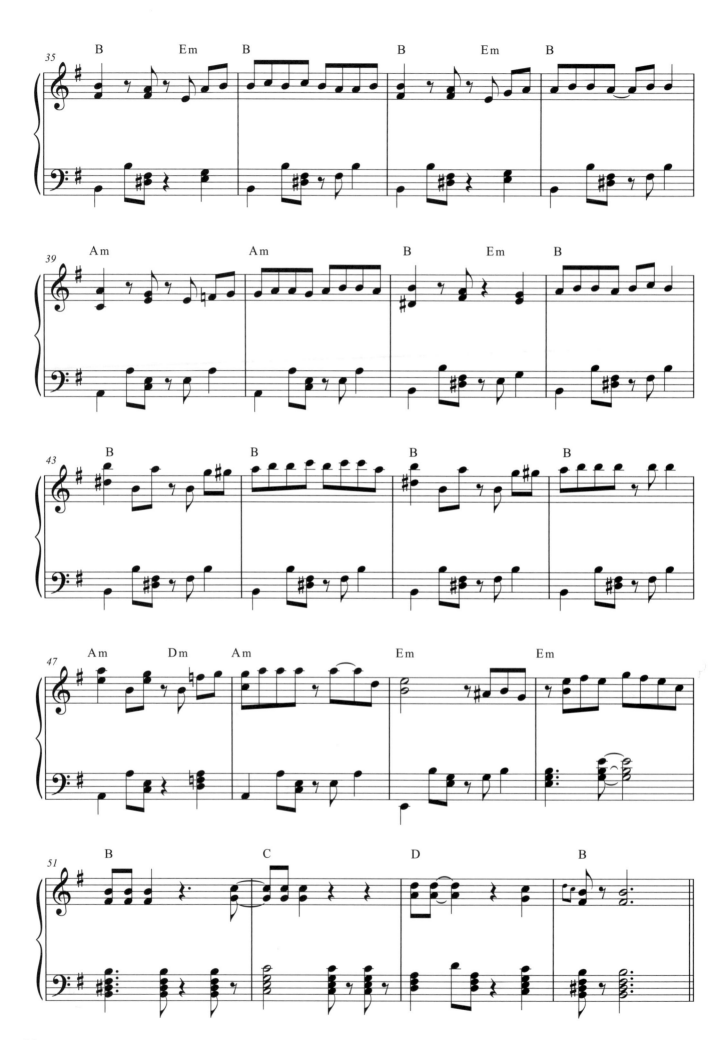

28

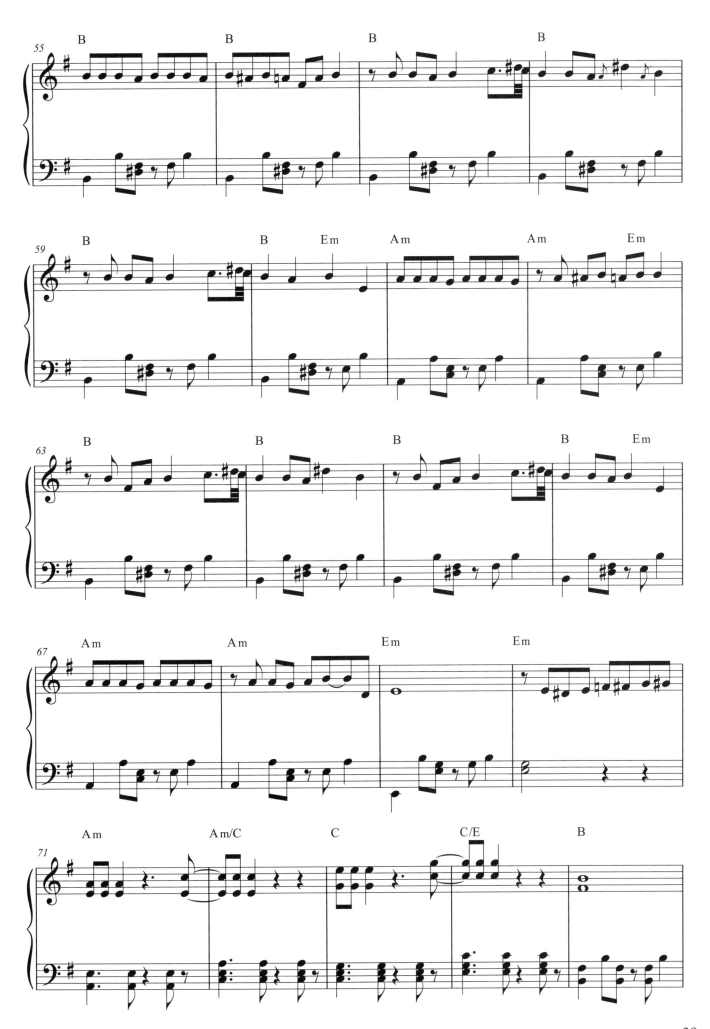

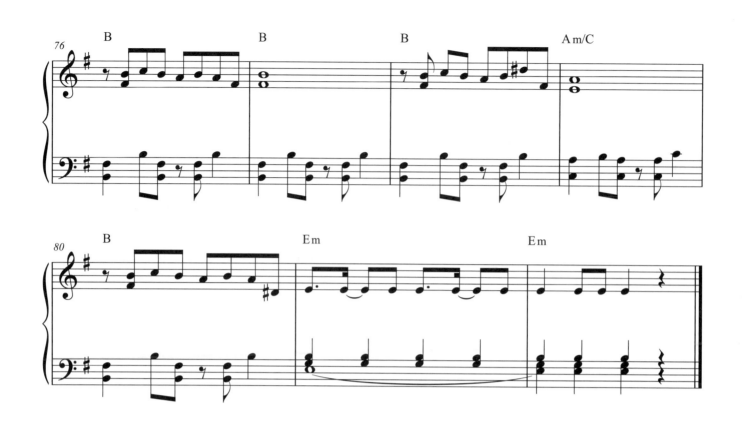

四季謠

作詞：李臨秋　作曲：鄧雨賢　演唱：鳳飛飛

在此編制是E♭大調，維持原來活潑的快板主題旋律，拍號4/4，新編入的前奏、間奏、
尾奏的速度比主題旋律的速度還要來得慢些。尾奏結束是E♭大調的1級主和弦。
就單〈四季謠〉的主題部分是屬於五聲音階的徵調式。

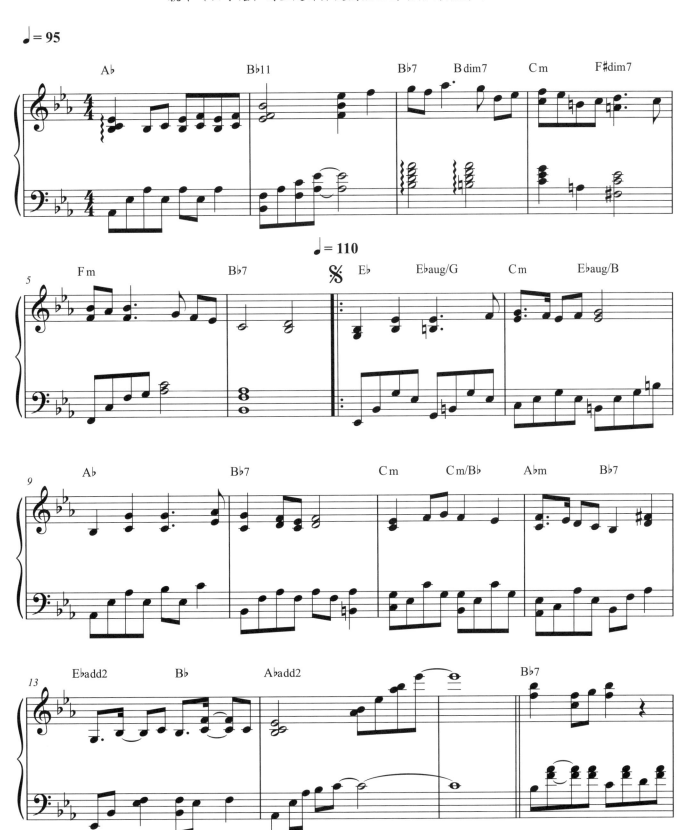

OP：Universal Ms Publ Ltd Taiwan

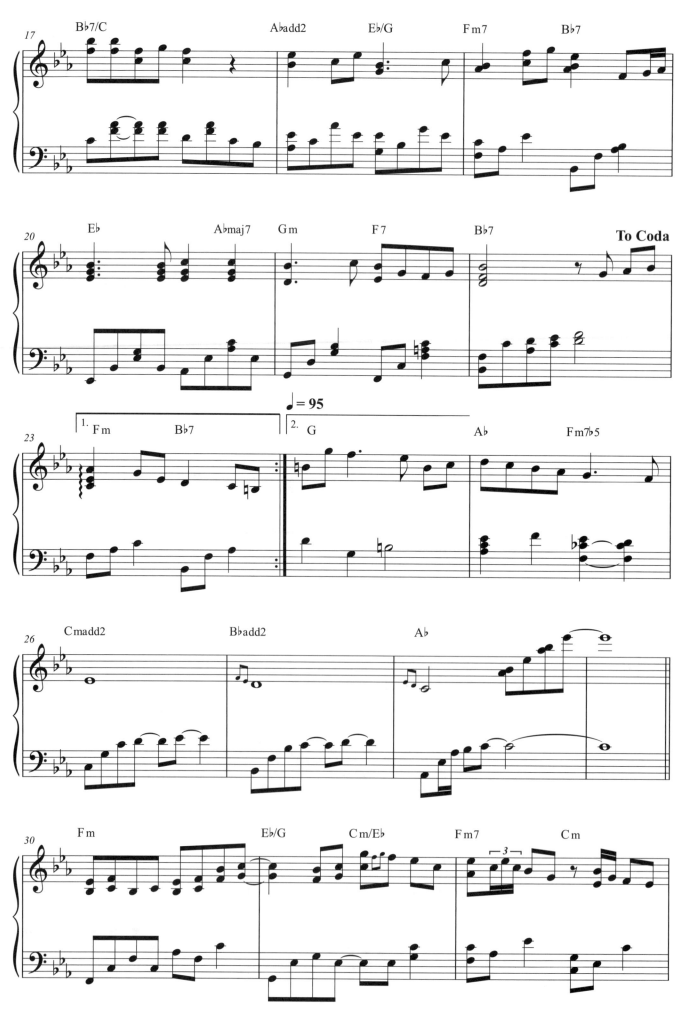

32

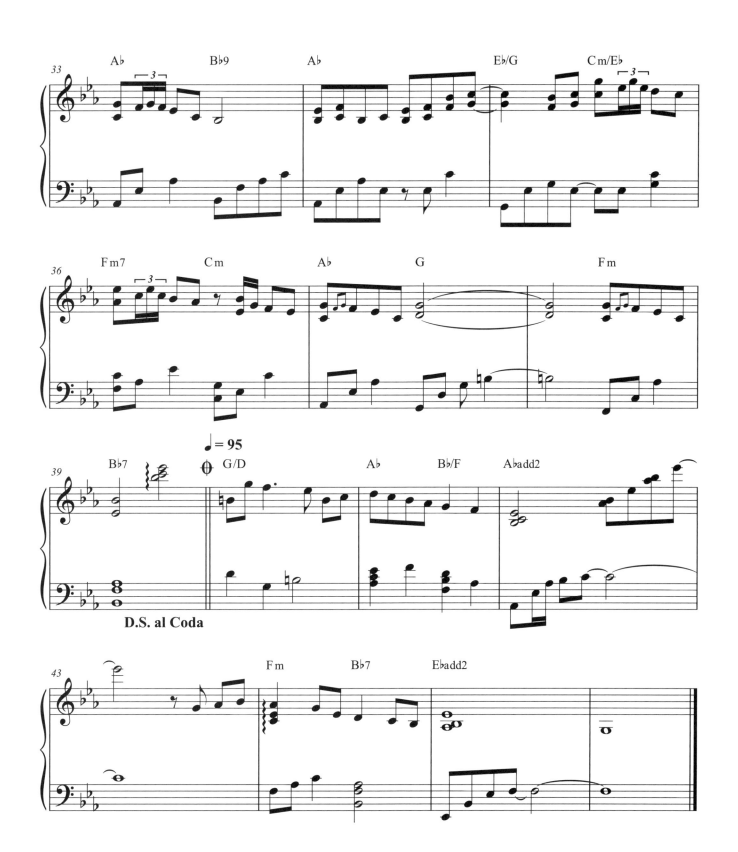

D.S. al Coda

思想起

作詞：許丙丁　作曲：恆春民謠　演唱：鳳飛飛

樂曲屬五聲調式的Ｇ徵調，記譜是採沒有升降記號的Ｃ調號，但在間奏的第32～39小節，
是4＋4（＝8）個小節，做a自然小調式的編排，前後樂句對應的樂段，
然後過門再次帶入前奏和主題接尾奏結束。

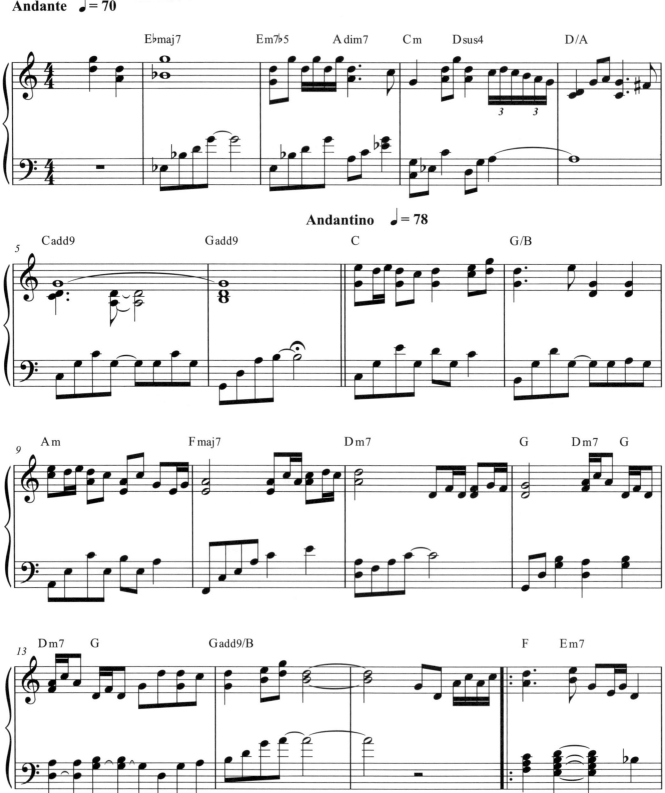

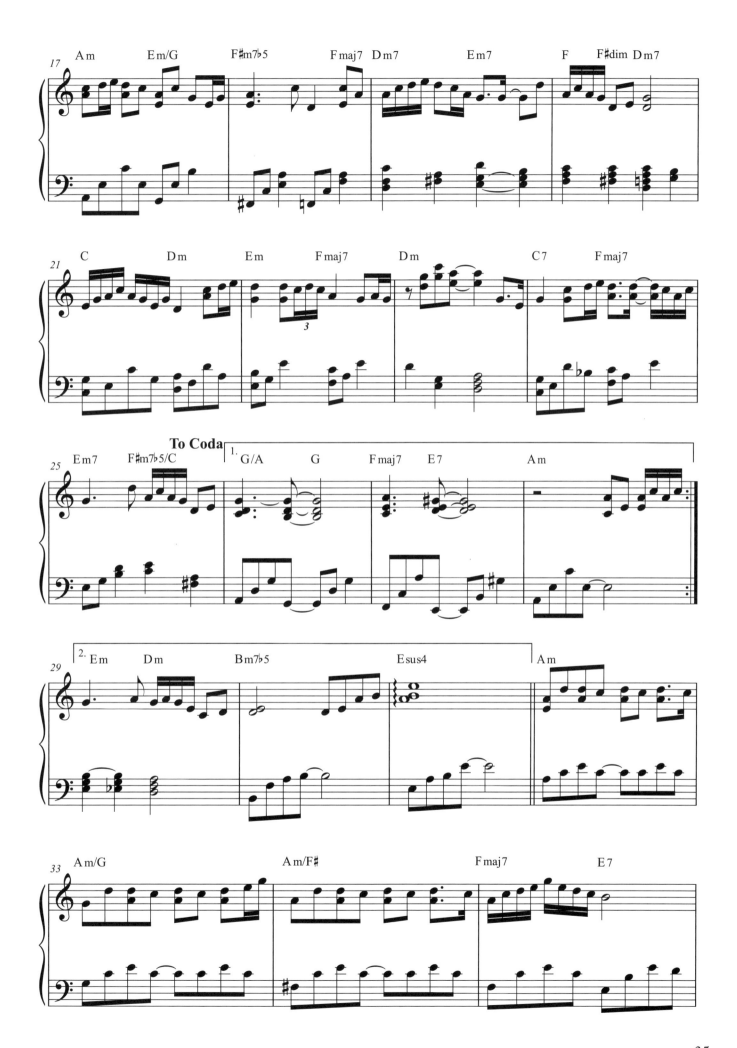

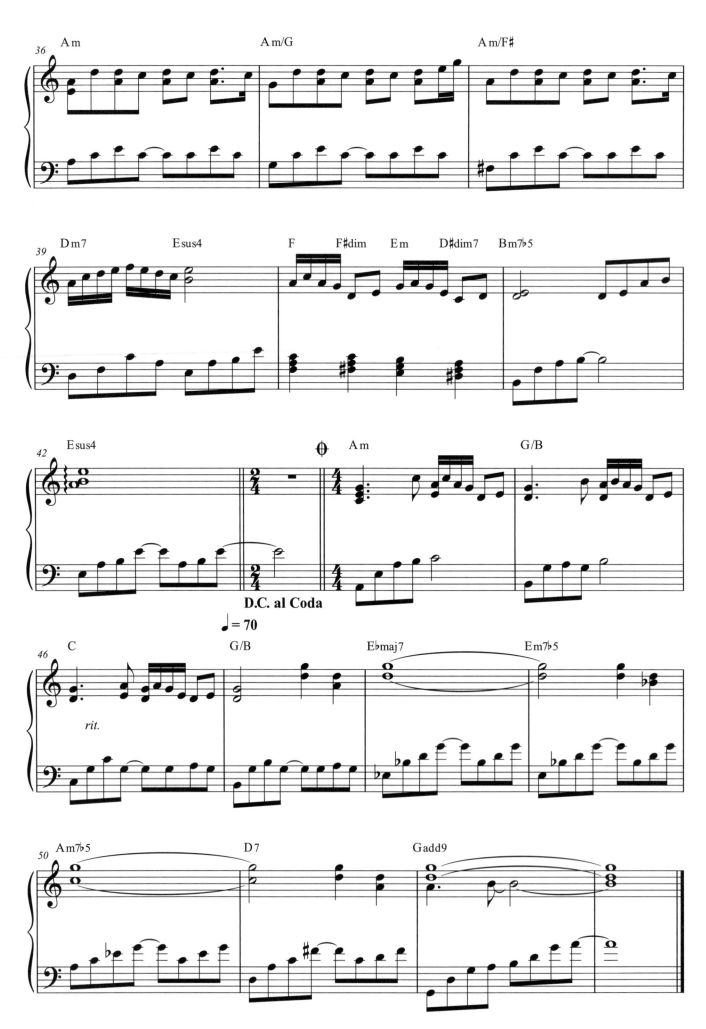

雨夜花

作詞：周添旺　作曲：鄧雨賢　演唱：秀蘭瑪雅

在此的編制是G調號記譜，主題是（5＋5）前後對稱的樂句所組成的。
第32小節過門加間奏導向主題，而前奏（熟悉的舊前奏動機，前4音的發展）
和尾奏同是主調的關係自然小調（e小調）。

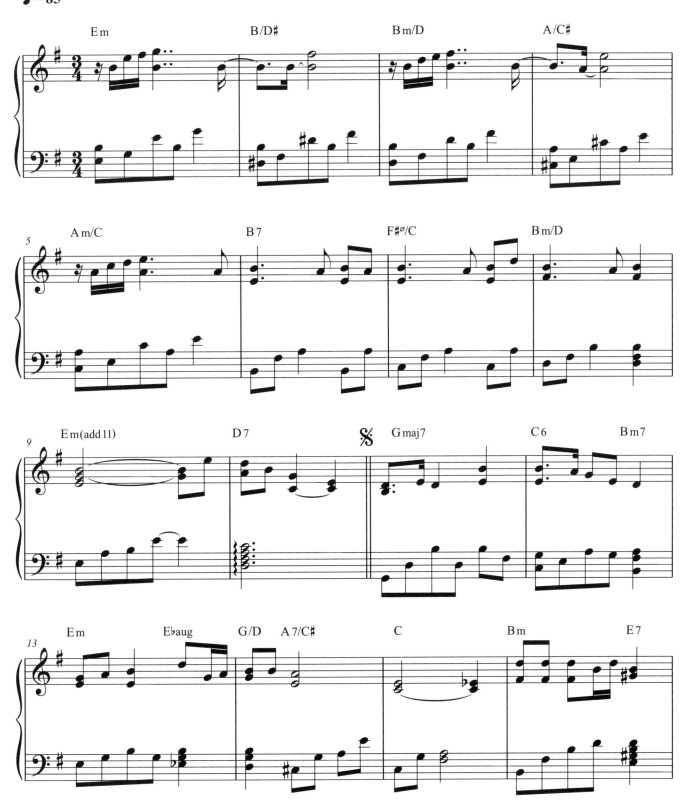

OP：歌林股份有限公司(ADMIN.BY EMI MPT)　SP：EMI MUSIC PUBLISHING (S.E.ASIA) LTD.,TAIWAN

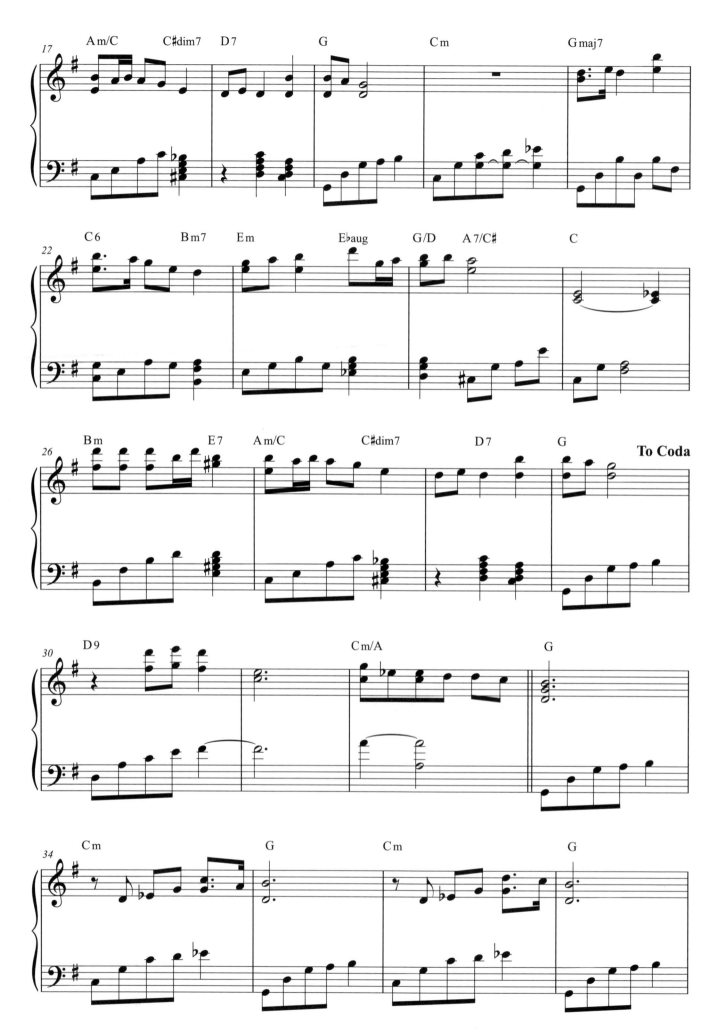

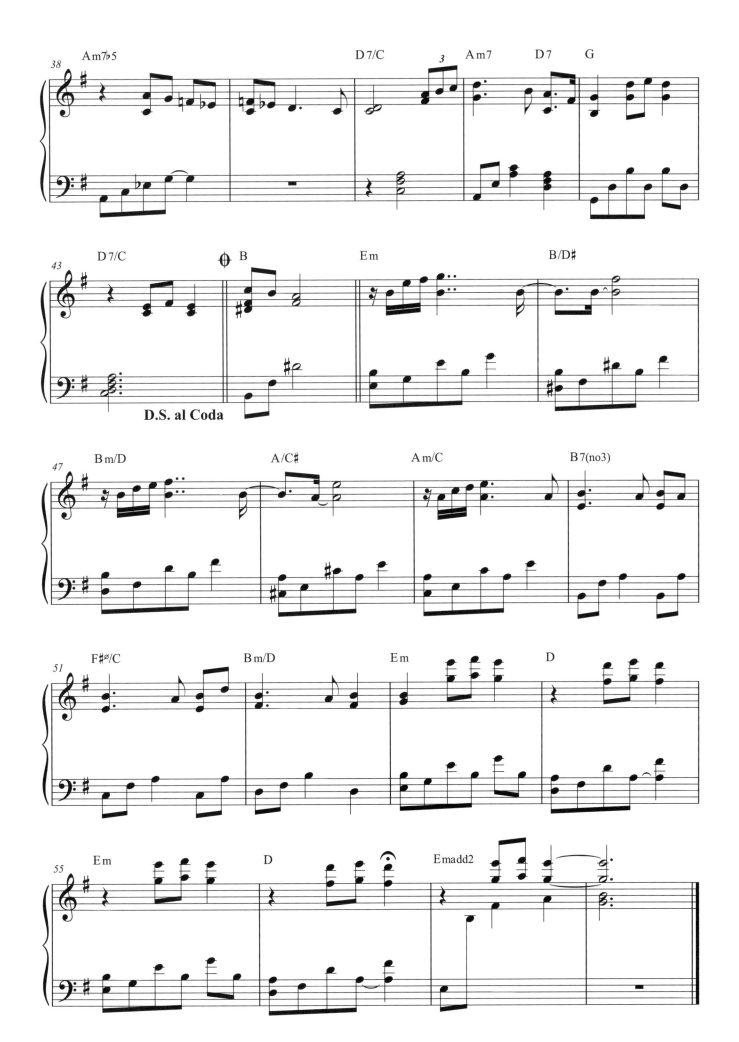

D.S. al Coda

桂花巷

作詞：吳念真　作曲：陳揚　演唱：潘越雲

與原曲調同是F調，前奏、間奏和尾奏有集中和弦以快速琶音由下往上的彈奏方式，
或是右手有些裝飾音，主題是連續的一個大樂段，都是弱起拍。整首樂曲中，主題總共有三次。
風格意境充滿了含蓄的東方美。

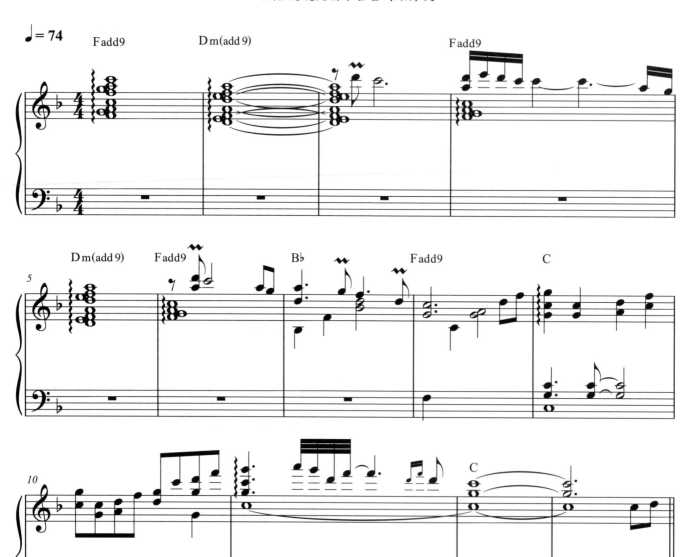

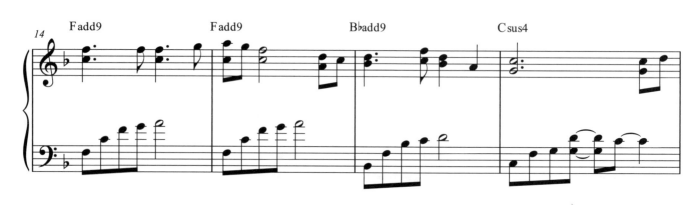

OP：Rock Music Publishing Co., Ltd.　OP：孫中山文化傳媒股份有限公司　SP：大潮音樂經紀有限公司

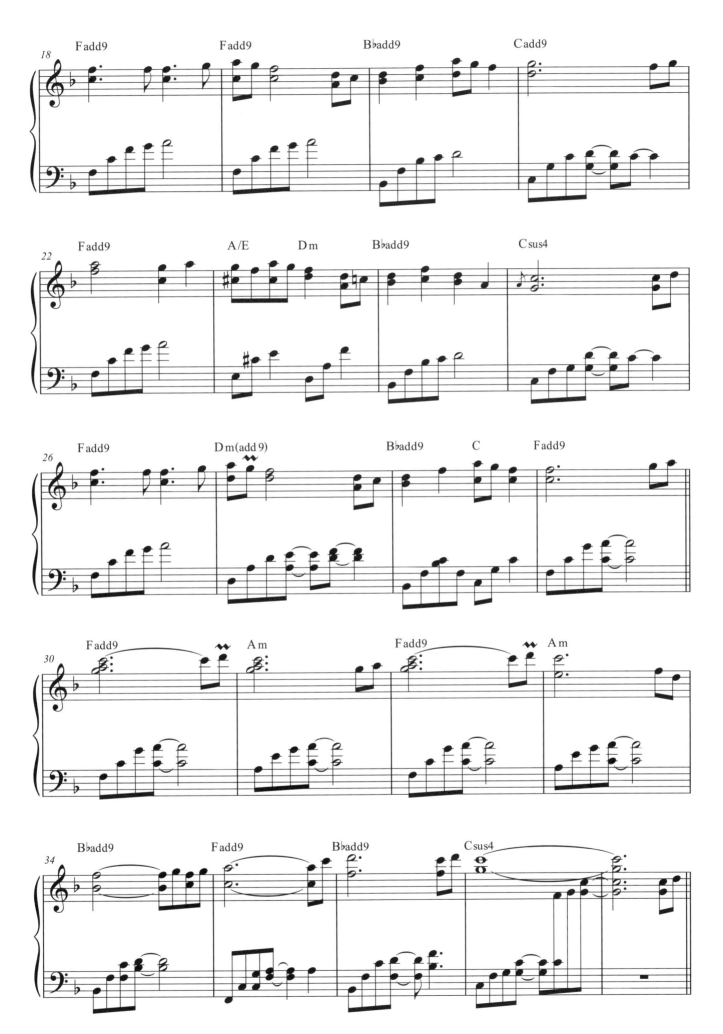

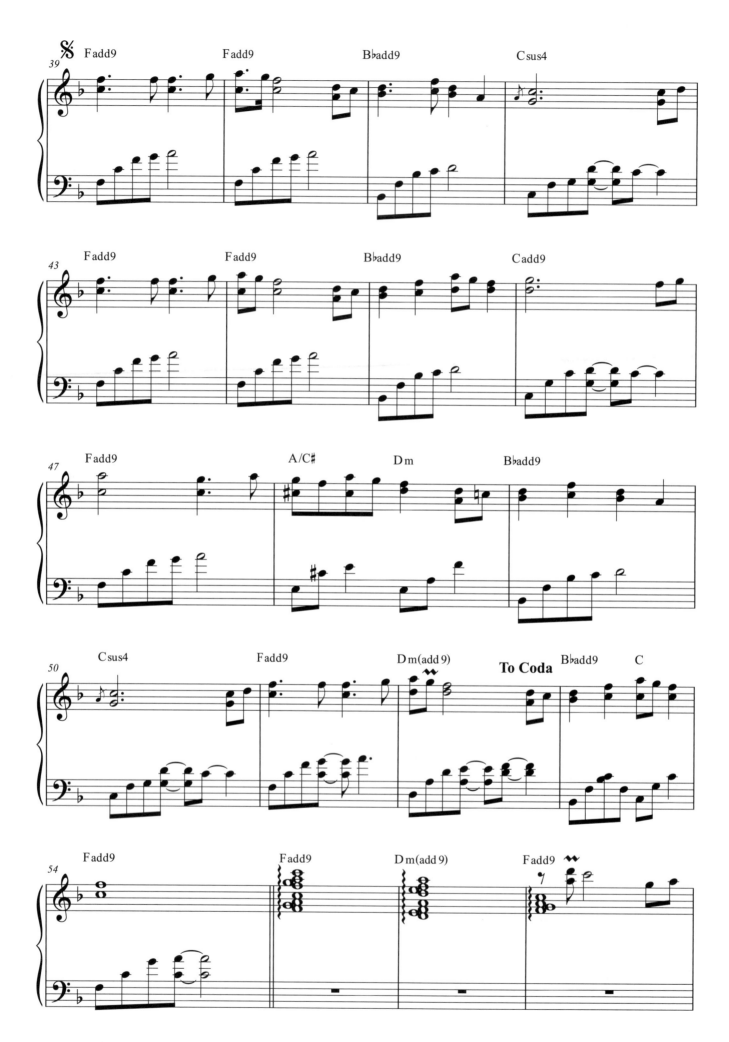

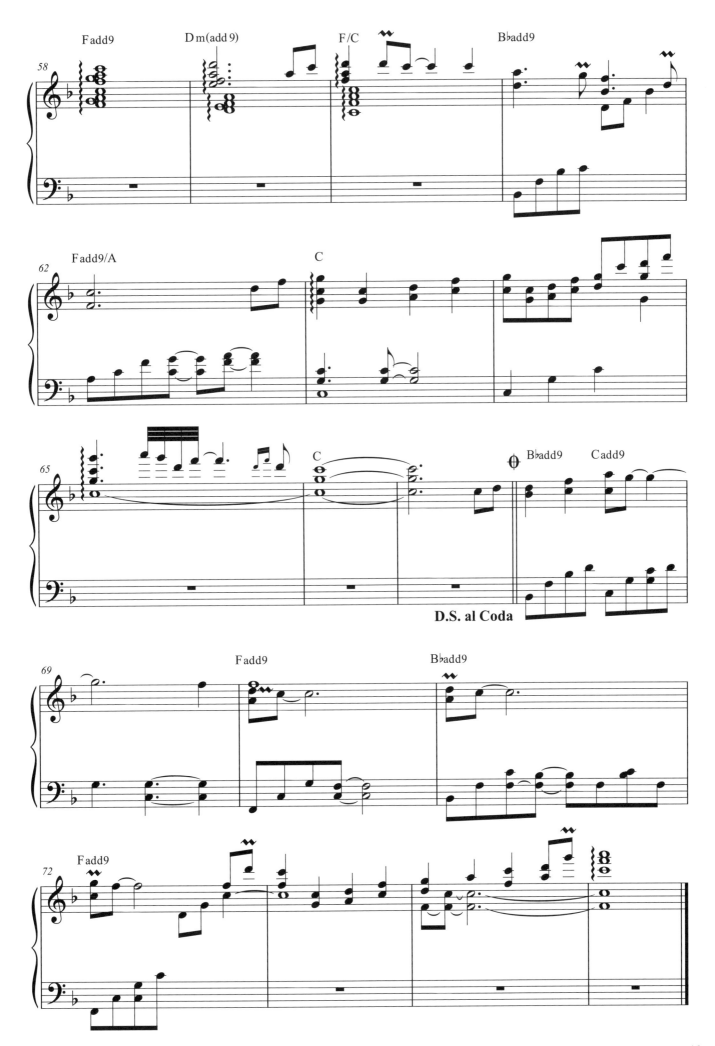

43

腳踏車

作詞：劉清輝　作曲：劉清輝　演唱：王識賢

原調是F#大調，拍號4/4，在此的編制是升高半音成G大調。是首結構規律、和弦單純的曲子。
前奏八小節全是主和弦的進行。主歌和副歌的差異並不大，都是1級主和弦出發。
第35小節的間奏樂段，四音配三音要平順。

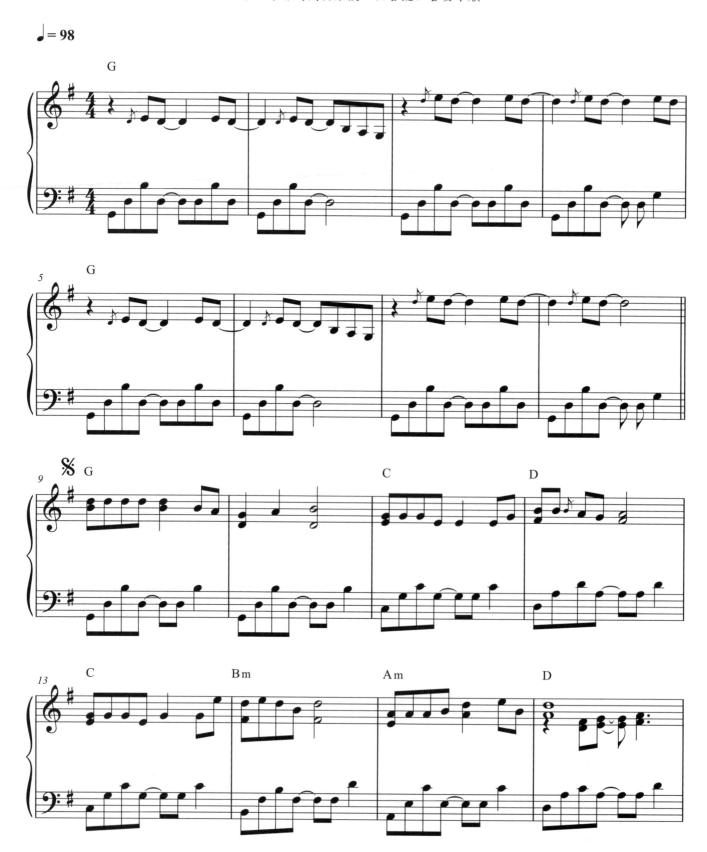

OP：WATER MUSIC CO., LTD

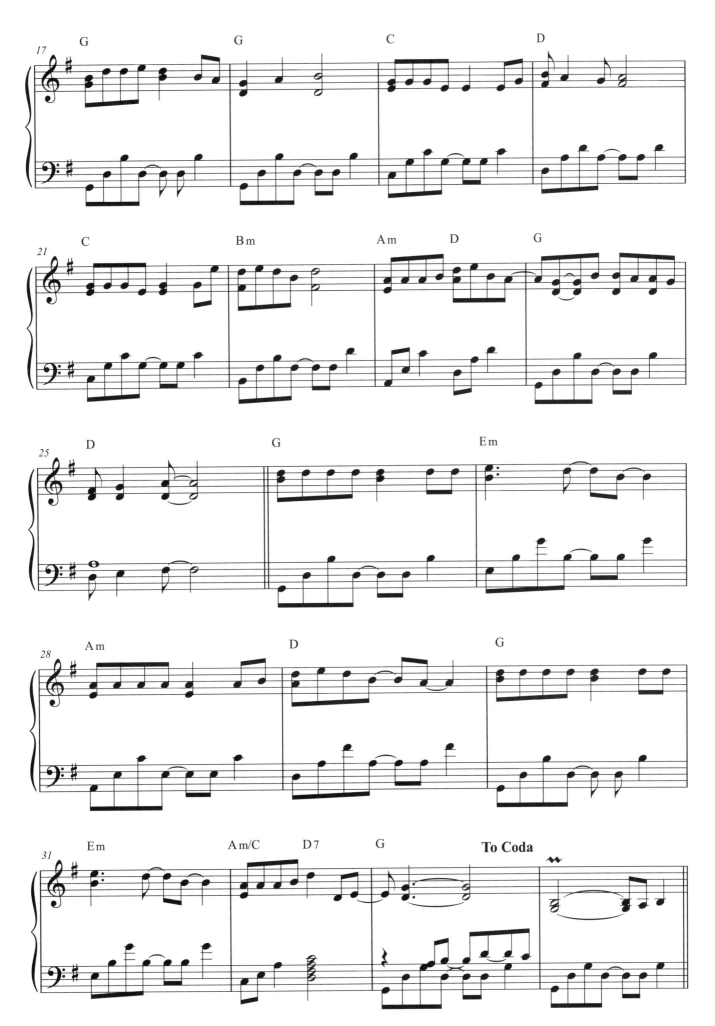

45

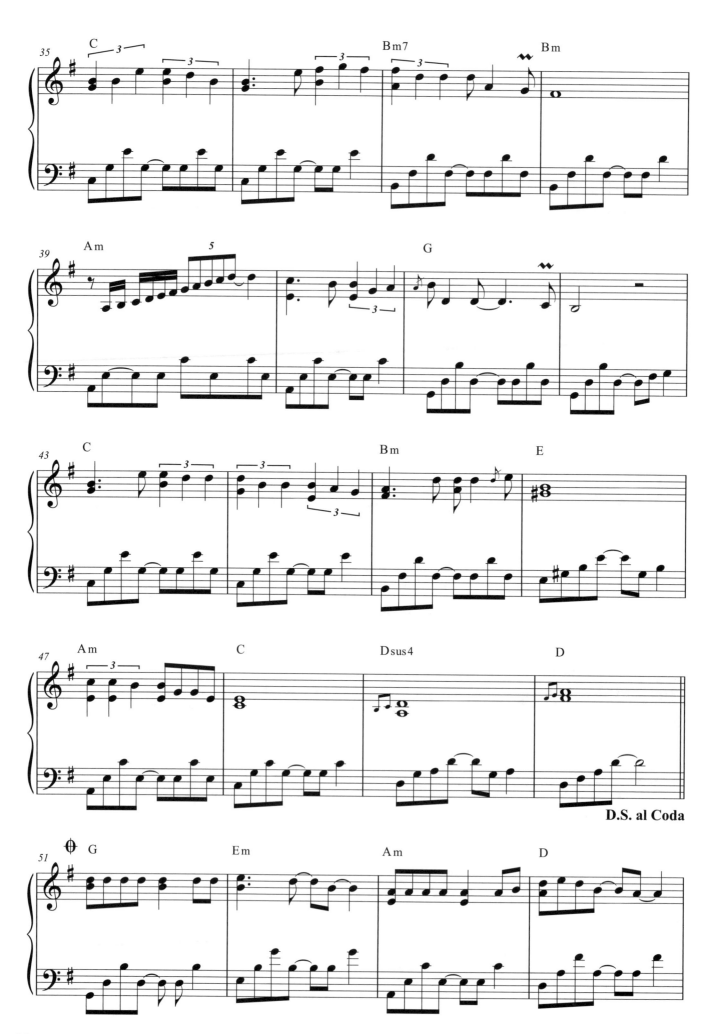

D.S. al Coda

大節女

作詞：黃俊雄　作曲：Alan Price　演唱：蔡振南

·示範音樂·

原曲是g#小調，在此降半音成g小調，拍號6/8。全曲多次反覆著相同主題，
也重複著相同性質的前奏、間奏、尾奏。主題分同性質的兩樂段，這兩大段也是前後對應的樂段，
只不過是兩樂段的開端各有高低音的差異。

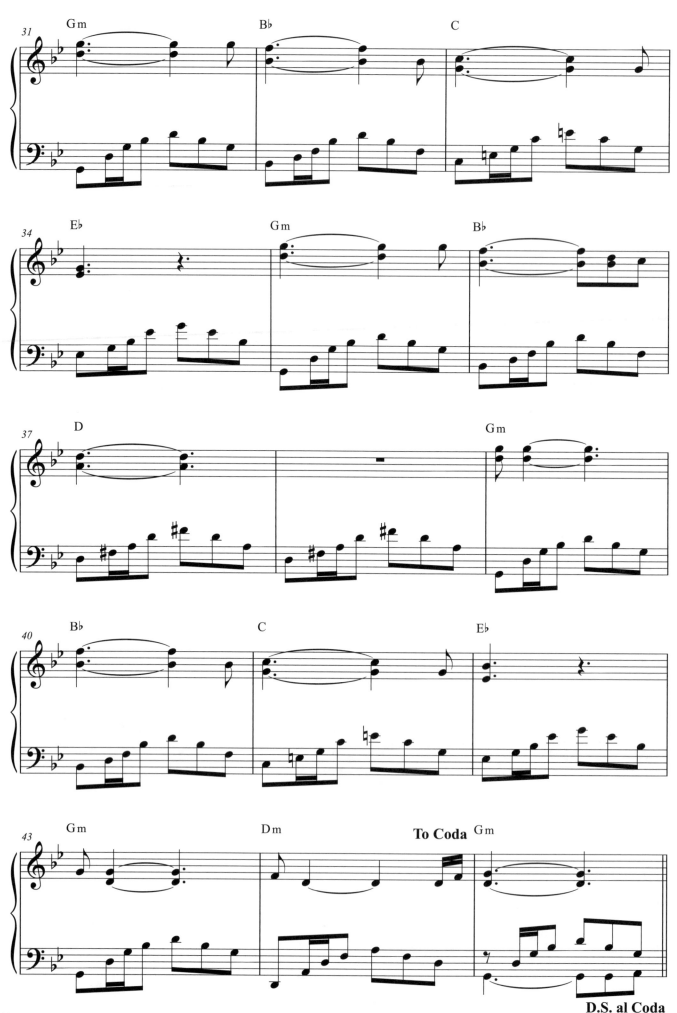

50

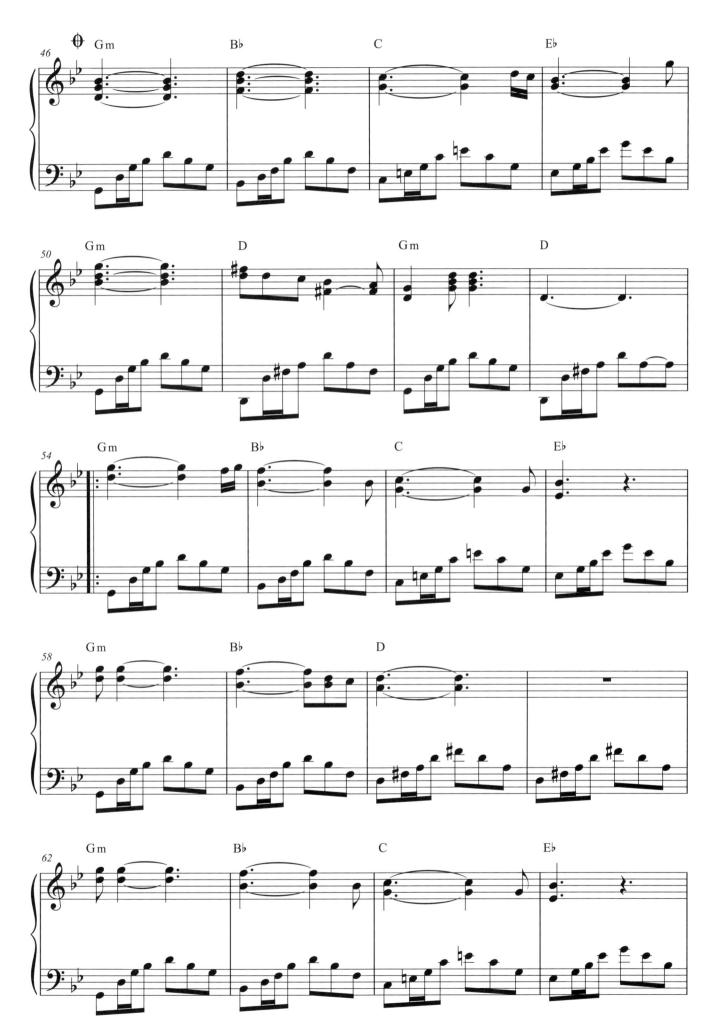

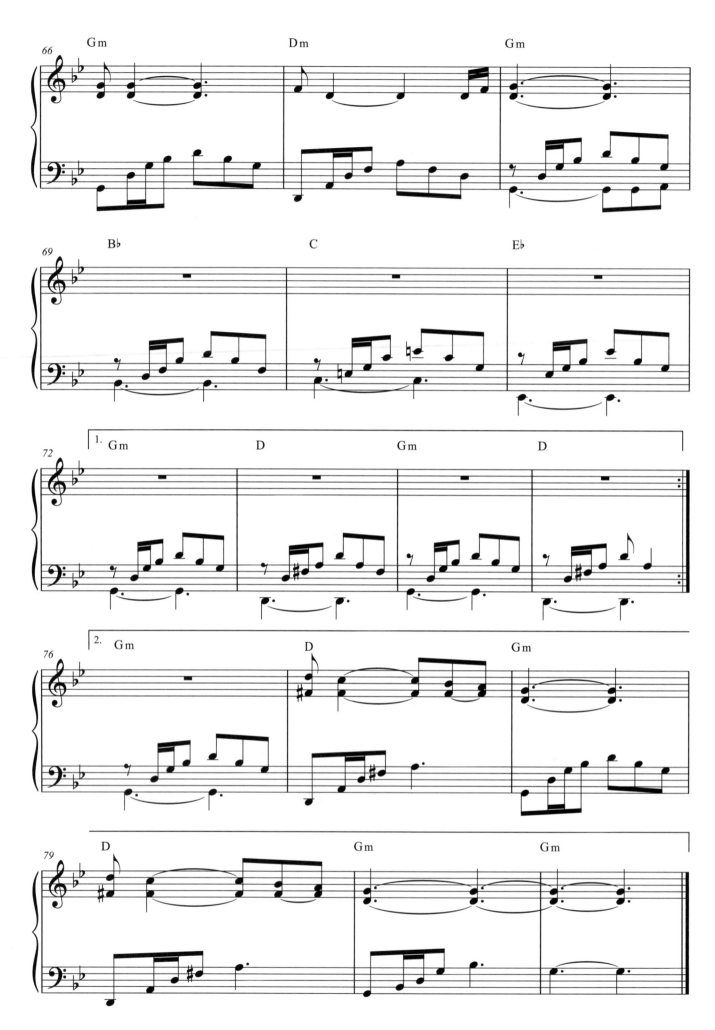

雨傘情

作詞：黃中原　作曲：黃中原　演唱：許富凱

原曲調本是G♭大調（等音F♯），在此降半音成F大調，樂曲分為主歌、導歌、副歌三樂段。
第45、46小節變化和弦的推升過門，到第47小節間奏樂段正式轉移成A♭大調。
不久隨即再回歸原調屬和弦進行到終止。

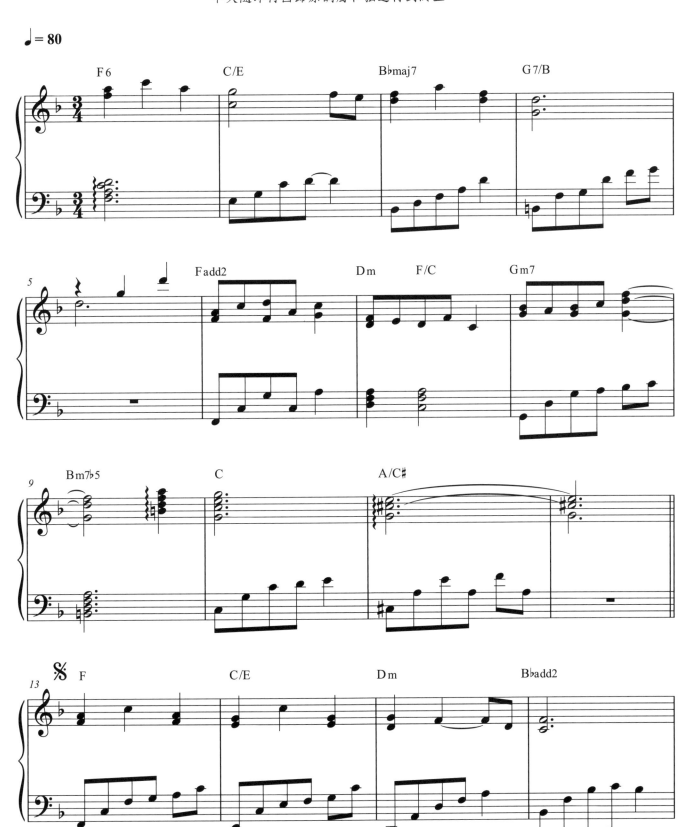

OP：大未來音樂有限公司　SP：Universal Ms Publ Ltd Taiwan

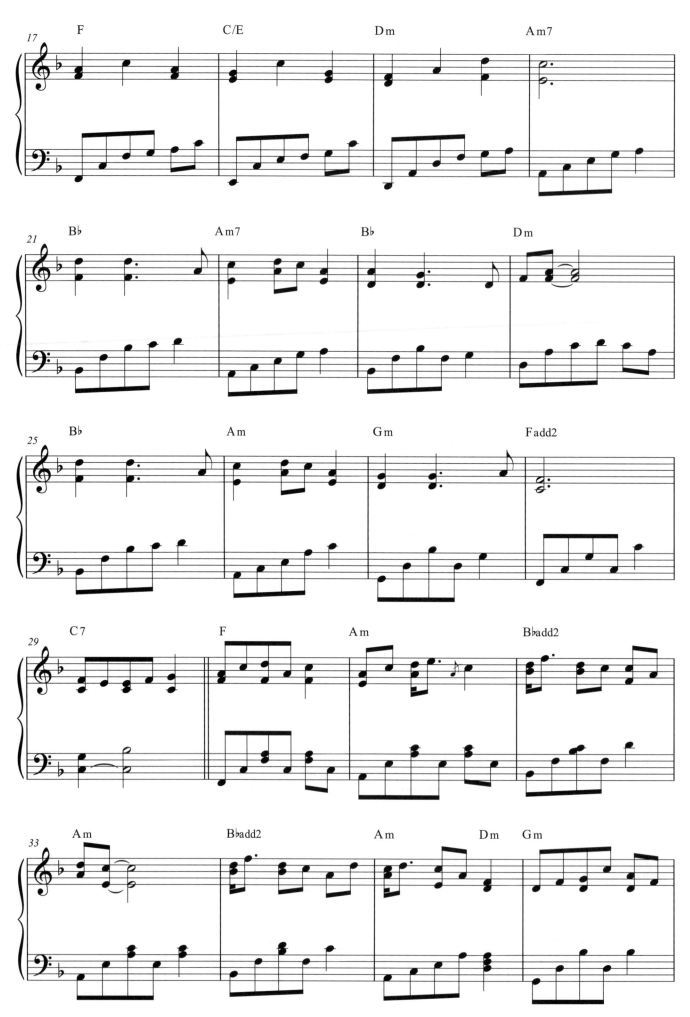

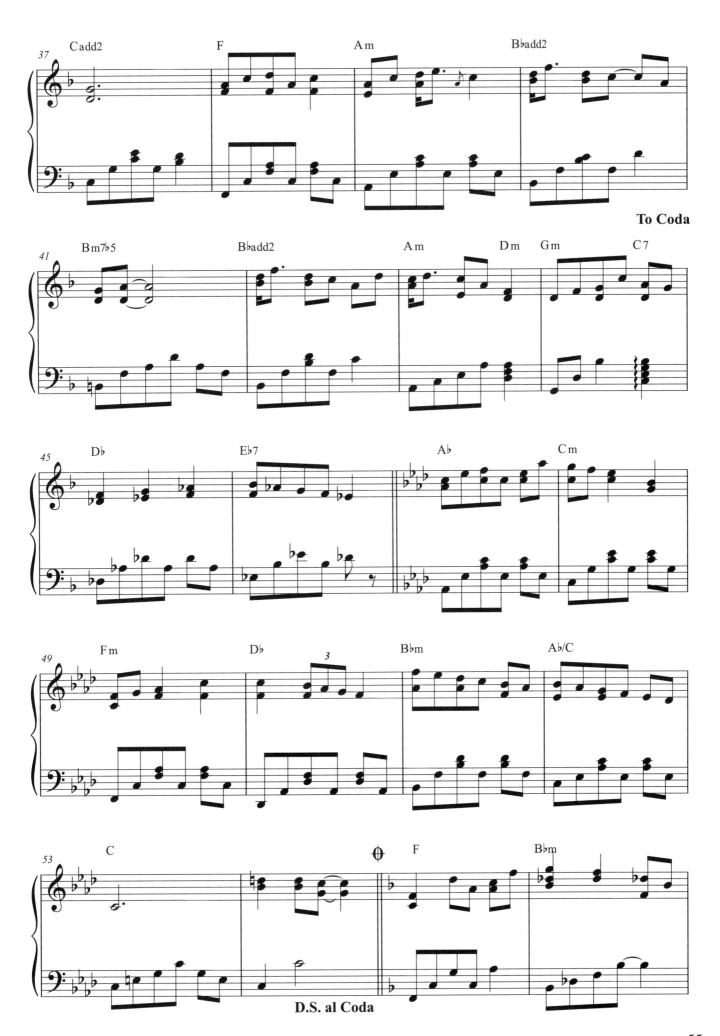

To Coda

D.S. al Coda

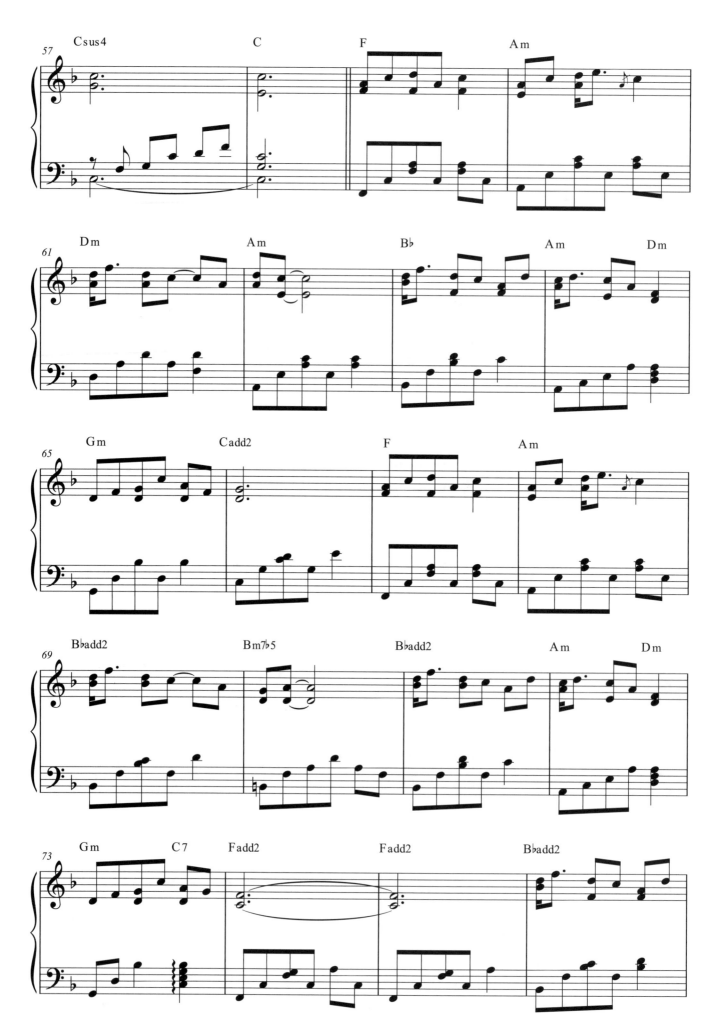

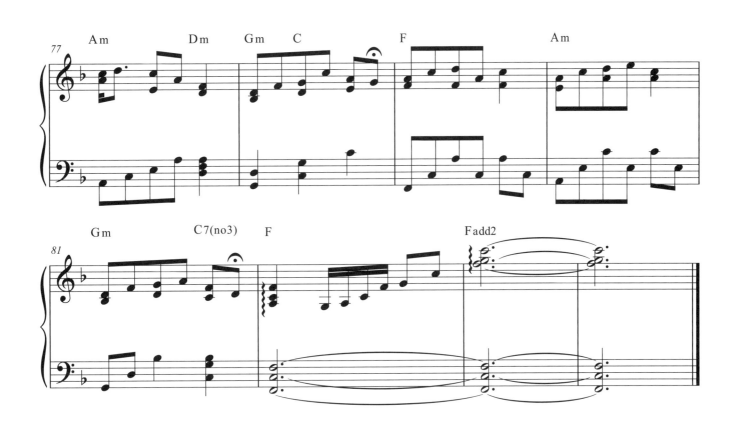

心內字

作詞：陳東賢　作曲：方炯鑌　演唱：江蕙

原曲調是B大調，在此移高半音成為C大調。彈奏時注意左手伴奏聲量要壓低，
還有伴奏有固定模式時，要有適合自己固定的指法。
主題有兩樂段，即主歌和副歌。

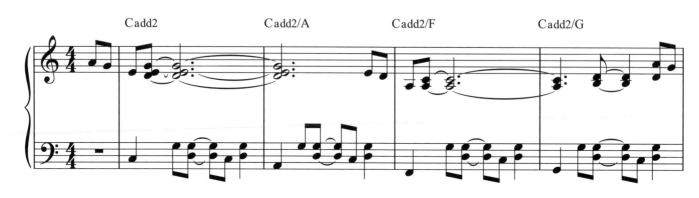

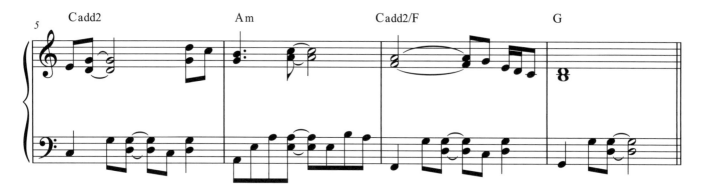

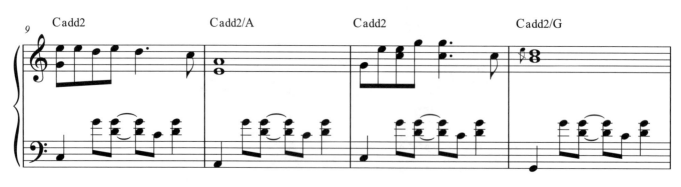

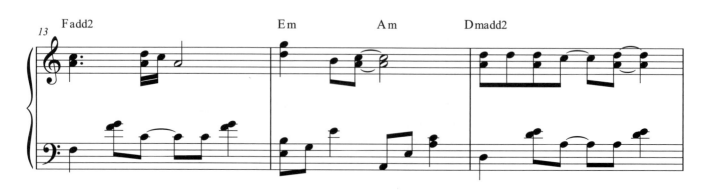

OP：喜歡音樂有限公司　SP：Universal Ms Publ Ltd Taiwan

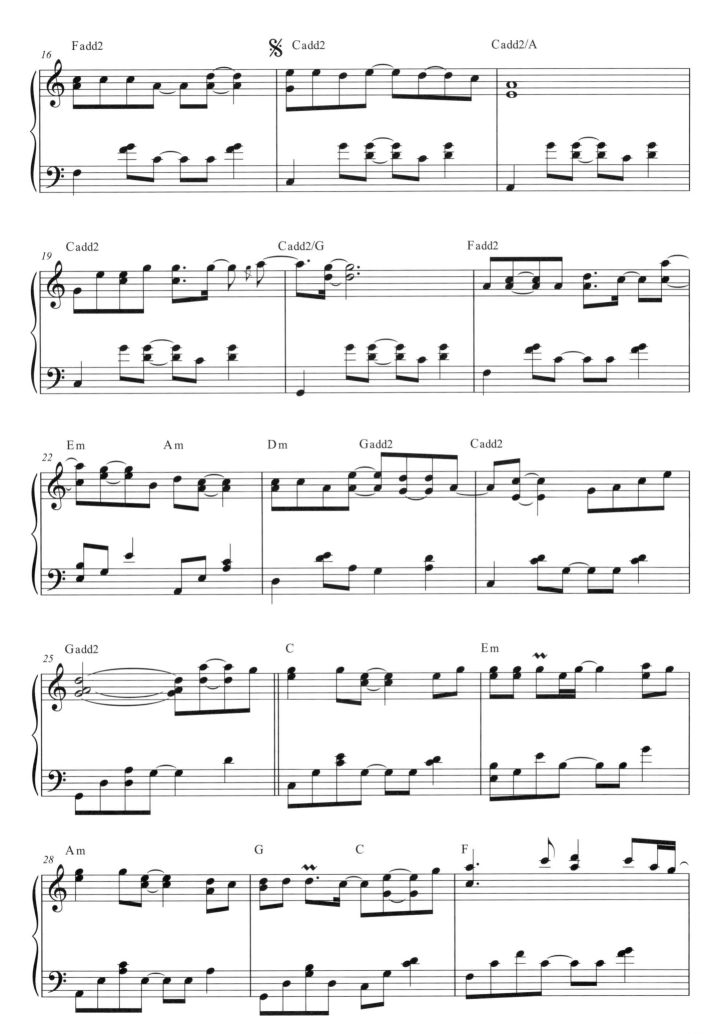

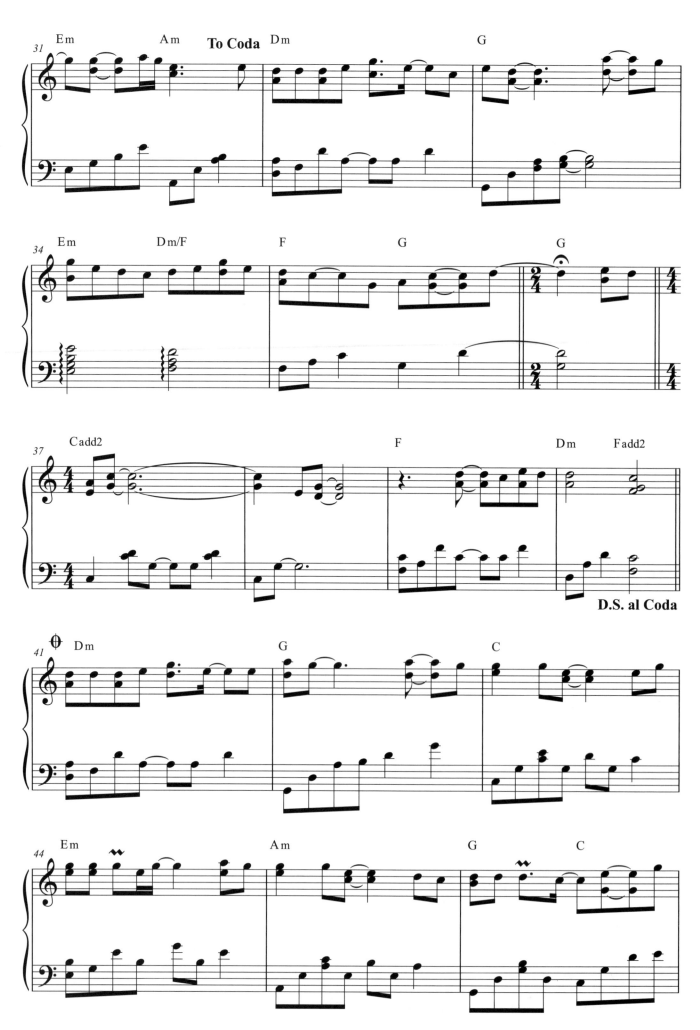

60

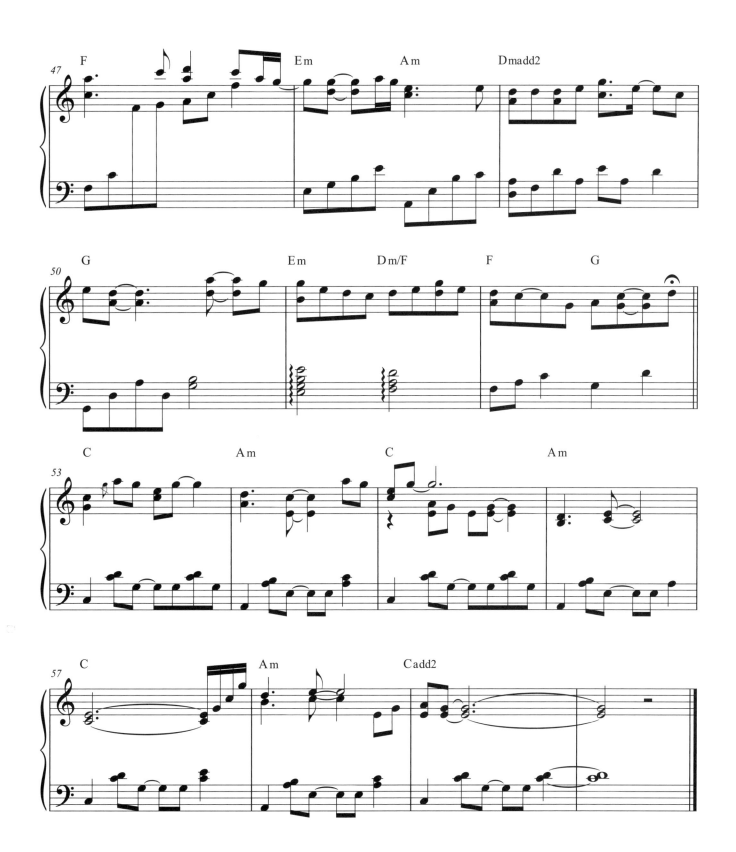

月夜愁

作詞：周添旺　作曲：鄧雨賢　演唱：鳳飛飛

G調記譜，主題旋律是兩段體曲式，都是弱起拍子，前奏、間奏、尾奏都是
利用原曲主歌的動機（第11小節）所延展編寫的。從低音部彈奏到高音部時，
得利用右手的空檔銜接伴奏的琶音（如前奏）。彈奏音量得控制。

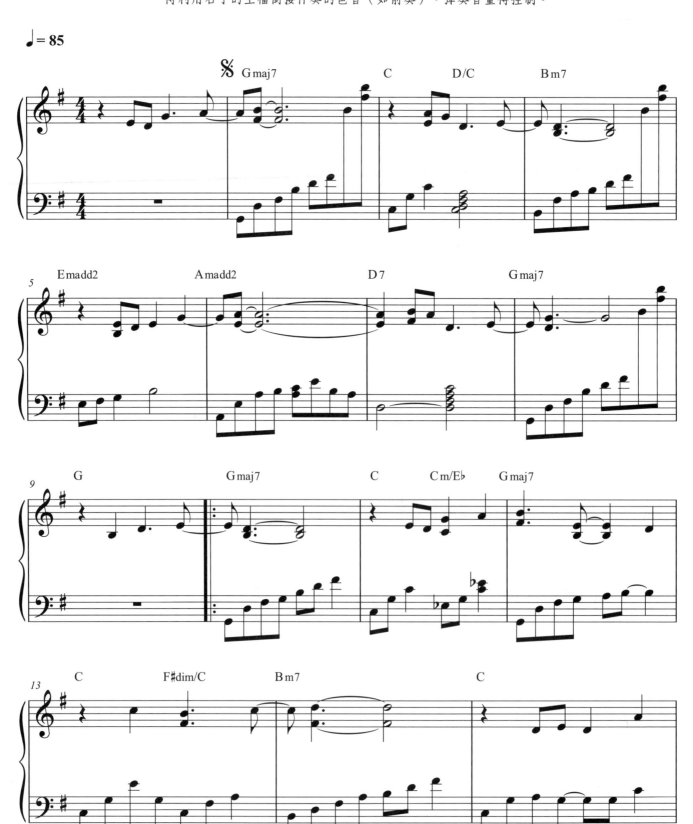

OP：歌林股份有限公司(ADMIN.BY EMI MPT)　SP：EMI MUSIC PUBLISHING (S.E.ASIA) LTD.,TAIWAN

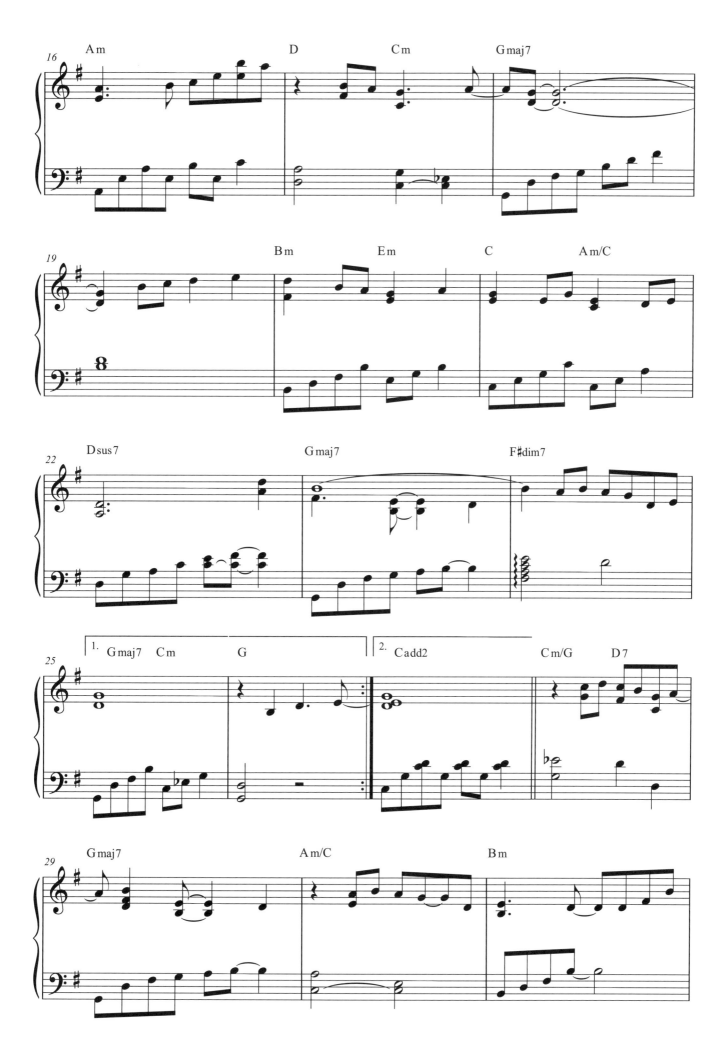

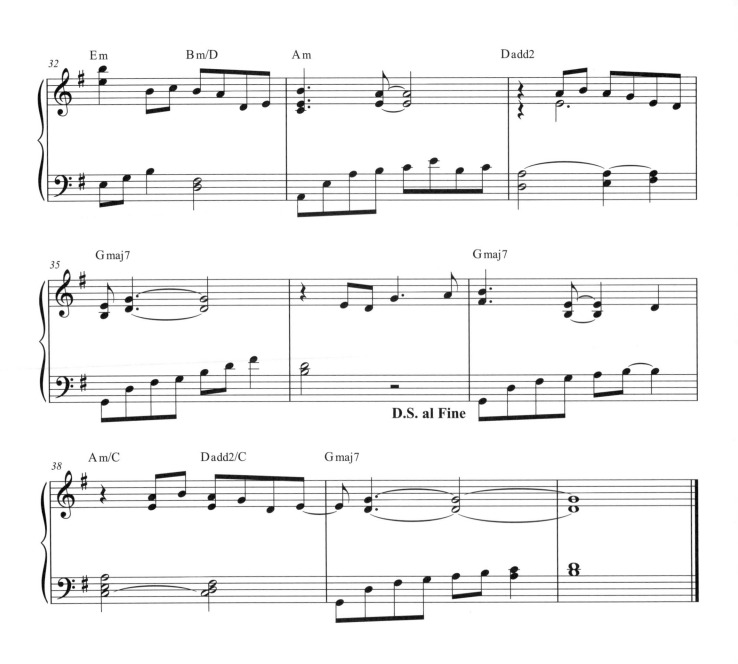

D.S. al Fine

就是我

作詞：荒山亮　作曲：荒山亮　演唱：荒山亮

與原曲同F大調，拍號4/4。第42小節低音部伴奏的第二拍可借用右手指彈奏一下下。
第44小節的伴奏也可以借用右手。前奏後進入主題旋律，分為主歌、導歌、副歌三樂段。
最後的裝飾音要熟練順暢。

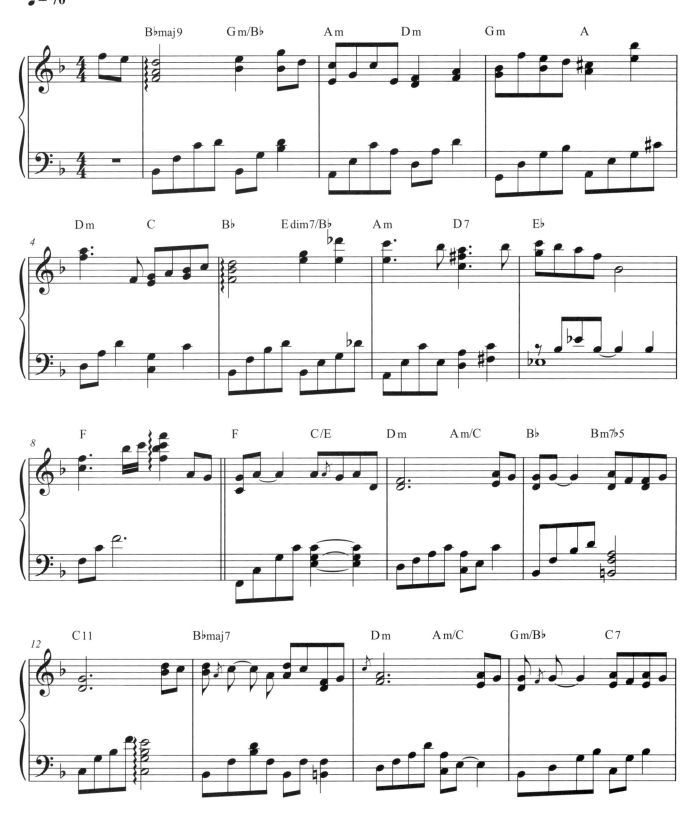

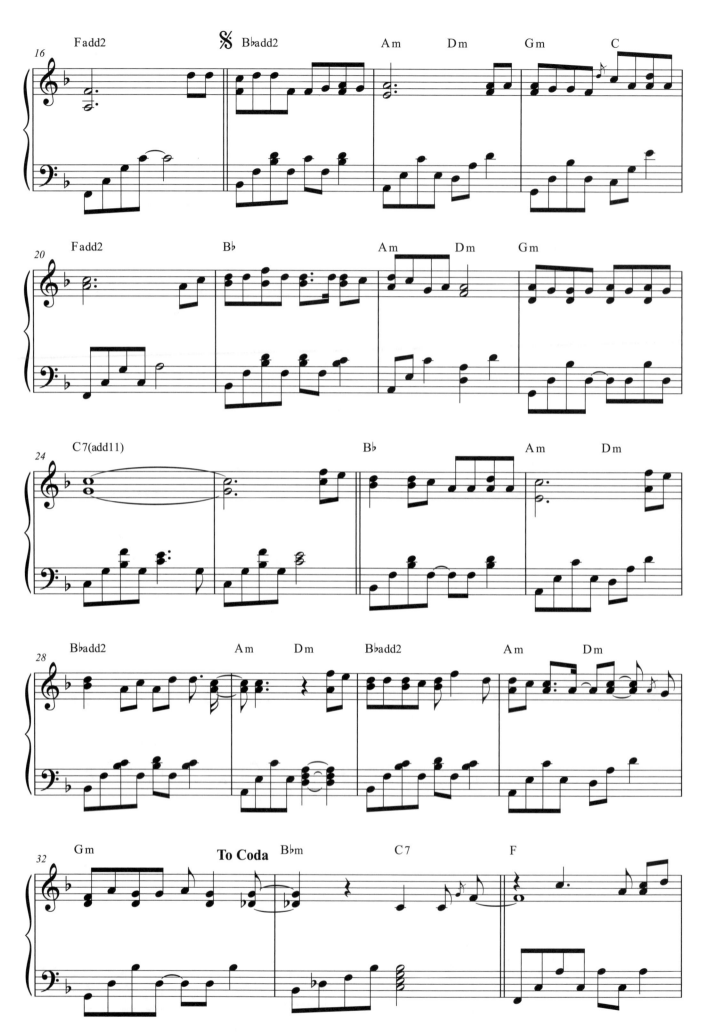

66

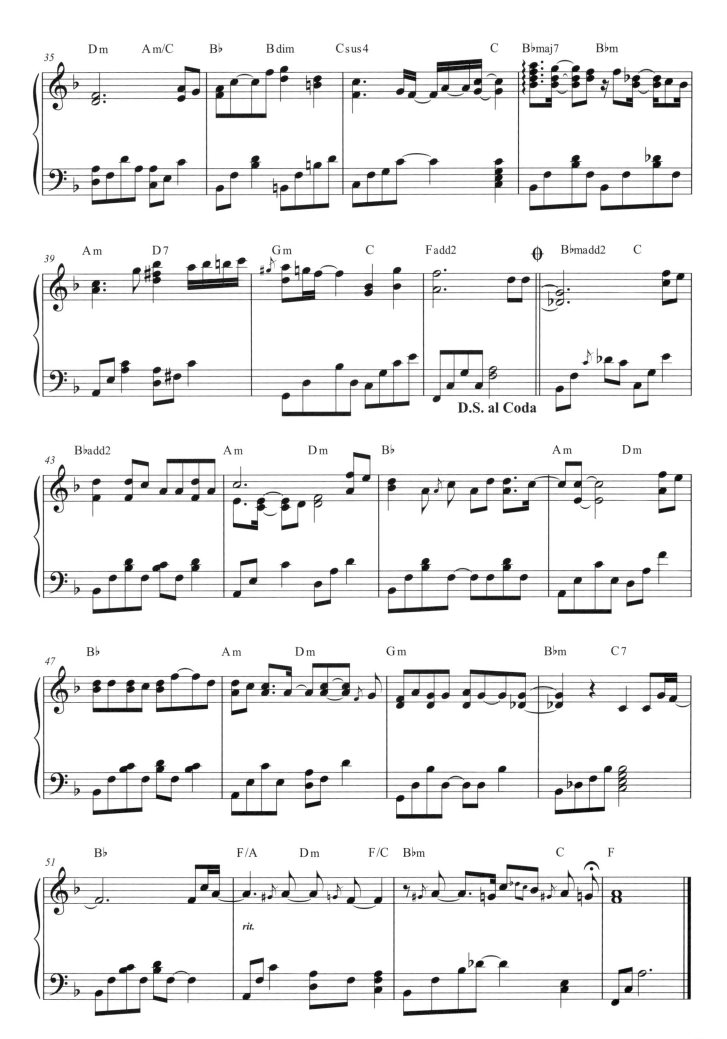

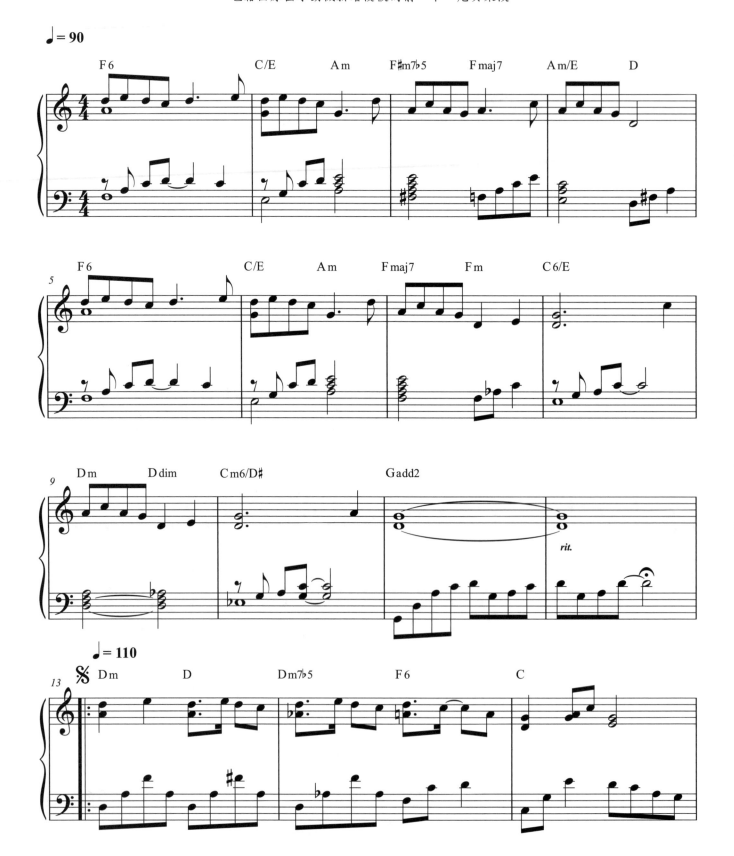

丟丟銅仔

作詞：陳永淘　作曲：宜蘭民謠

原曲調的行進板速度。前奏與主題記譜C調號，間奏和尾奏是F調號記譜，4/4拍，除了主題外，
有連串四分音符（頑固節奏）代表火車進行，同時右手兩個集中和弦，代表鳴笛。
也藉由原曲小動機新增慢板的前、中、尾奏樂段。

68

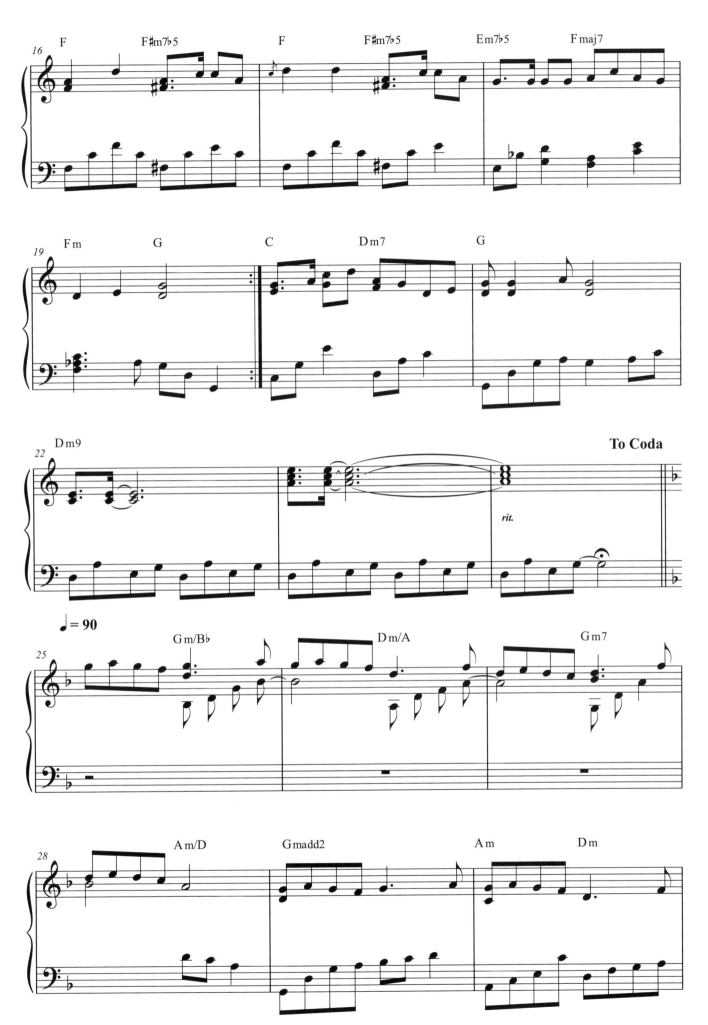

69

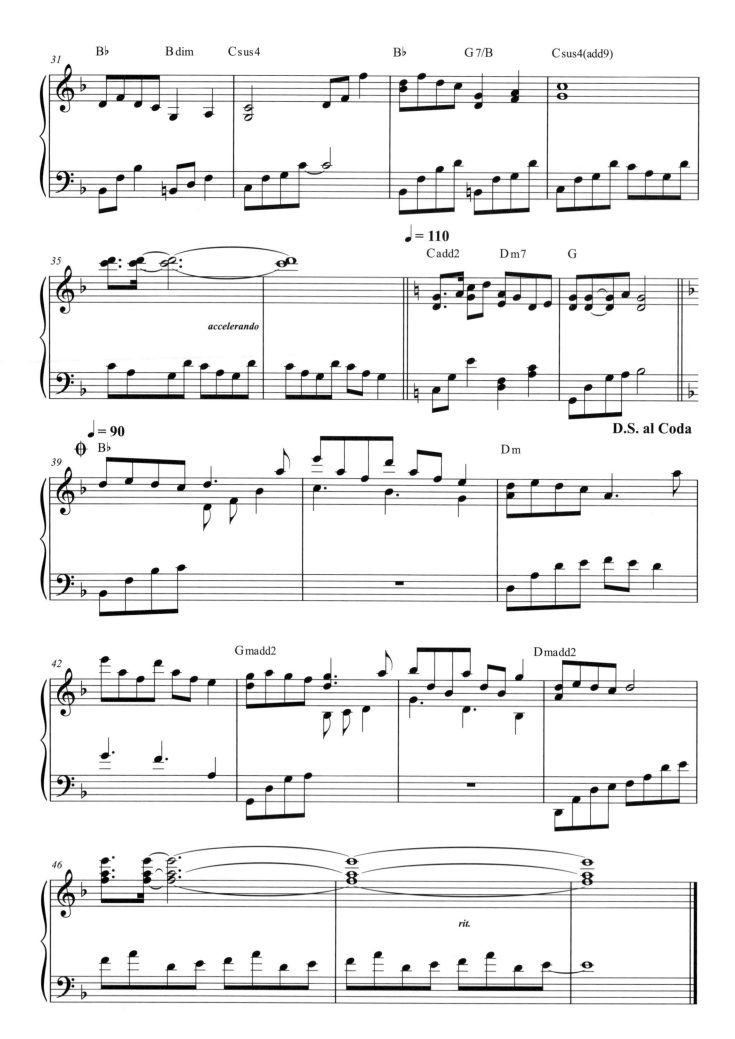

心裡有針

作詞：姚若龍　作曲：蕭煌奇　演唱：蕭煌奇

·示範音樂·

與原曲同是a小調，樂曲有前奏，兩組間奏和尾奏，主旋律有三段：一、主歌樂段（弱起）。
二、導歌樂段。三、副歌樂段（弱起）。注意第二間奏（第47～51，共五小節），
後兩小節的拍子要拿捏好。最後以假終止做結束。

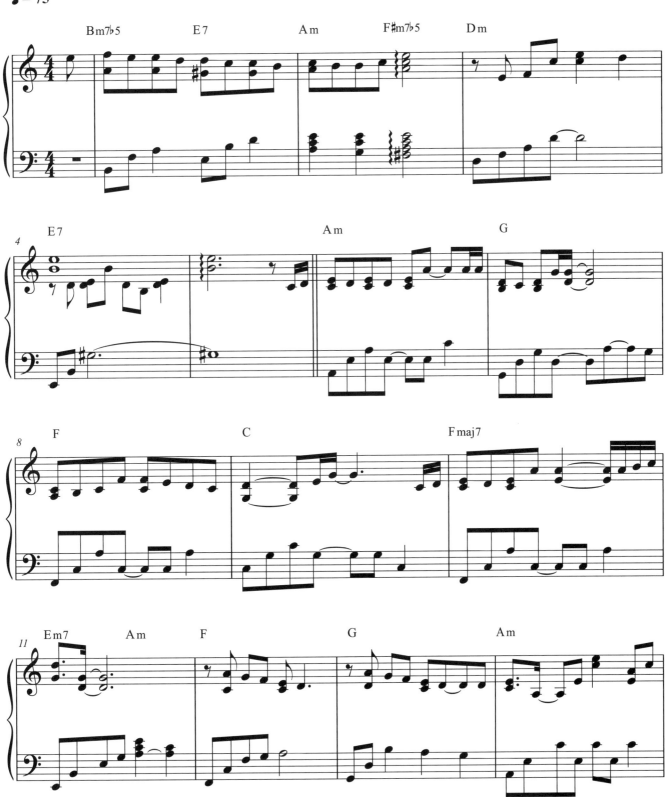

OP：Great Music Publishing Ltd.　OP：Warner Chappell Music, Hong Kong Limited Taiwan Branch

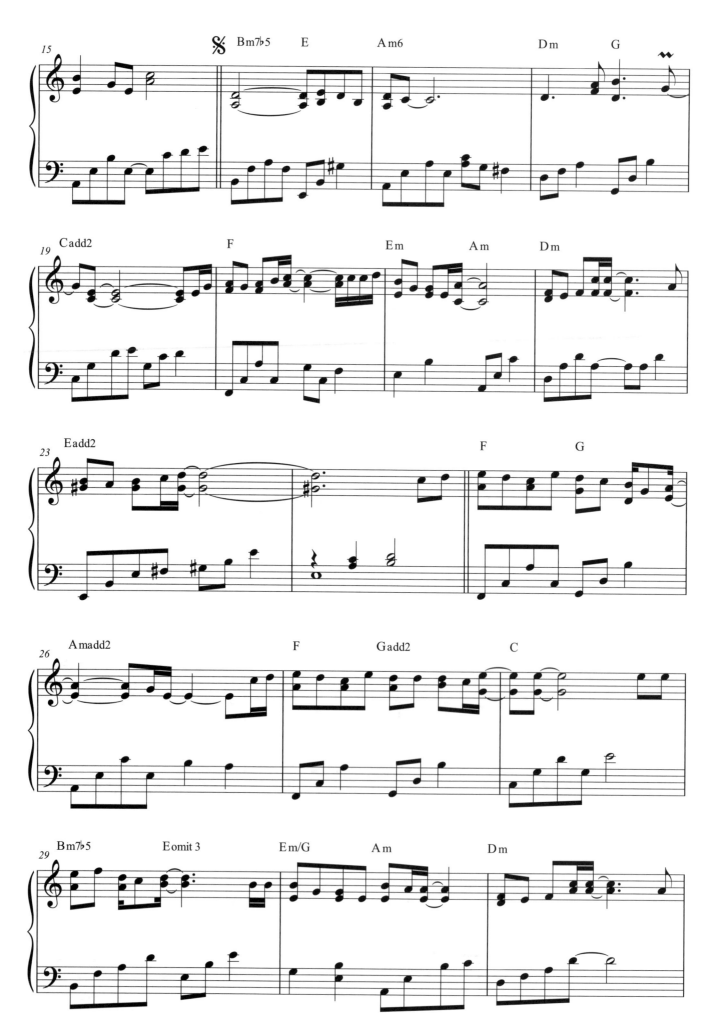

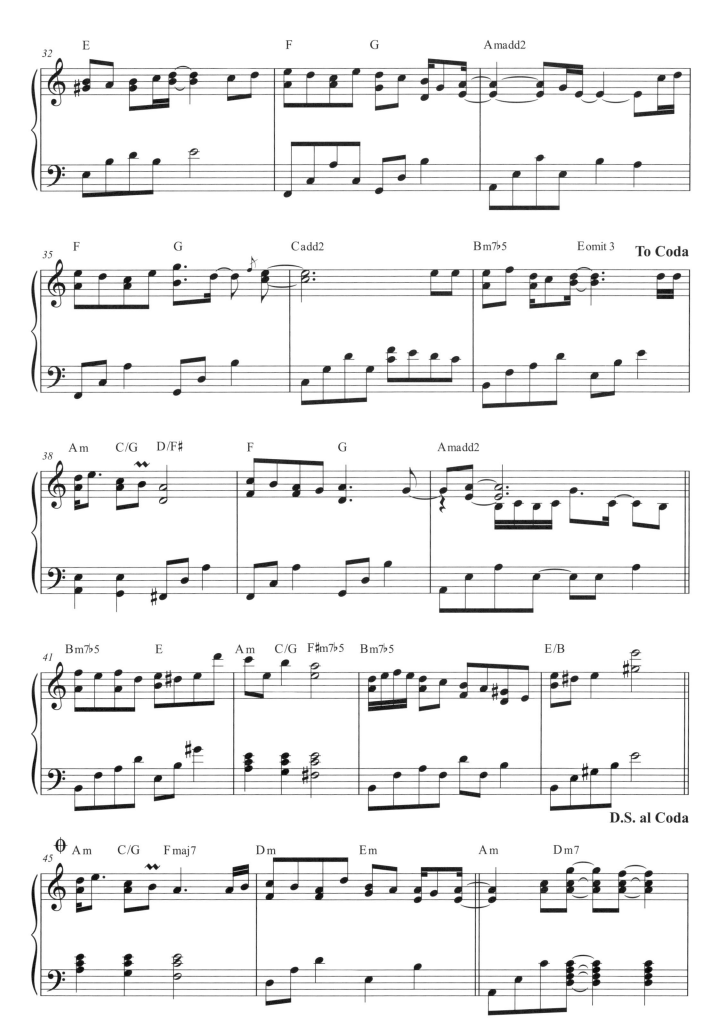

73

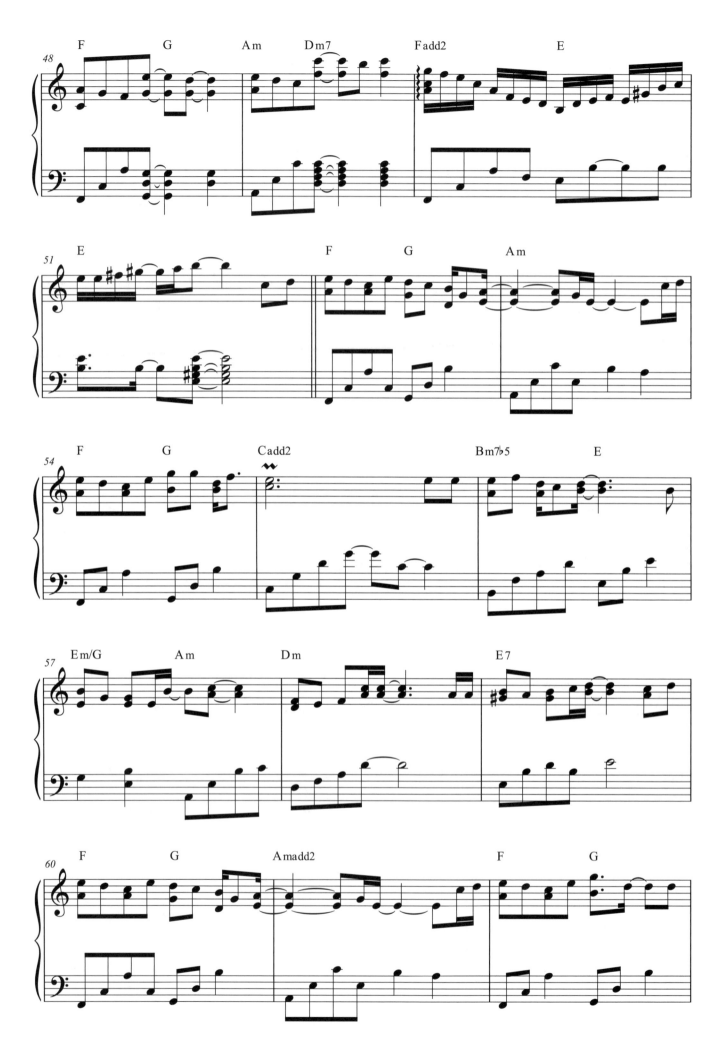

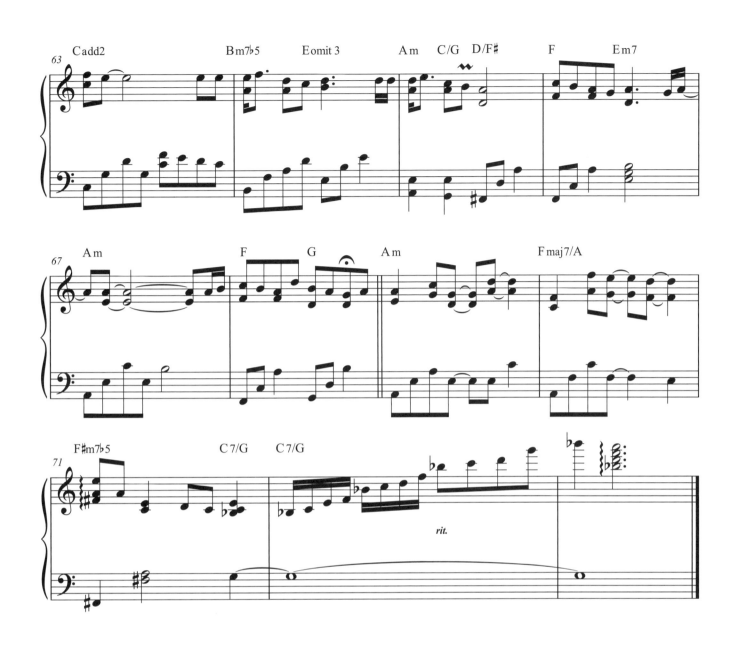

人生的歌

作詞：李秉宗　　作曲：李秉宗　　演唱：黃乙玲

與原曲同是C♯小調，拍號4/4。兩小節前奏後就進入連續的主題旋律，可分為三樂段：
主歌（第3～11小節）、導歌（第12～19小節）、副歌（第20～27小節）。
左手的伴奏琶音請依照和弦找出適合且固定的指法彈奏。

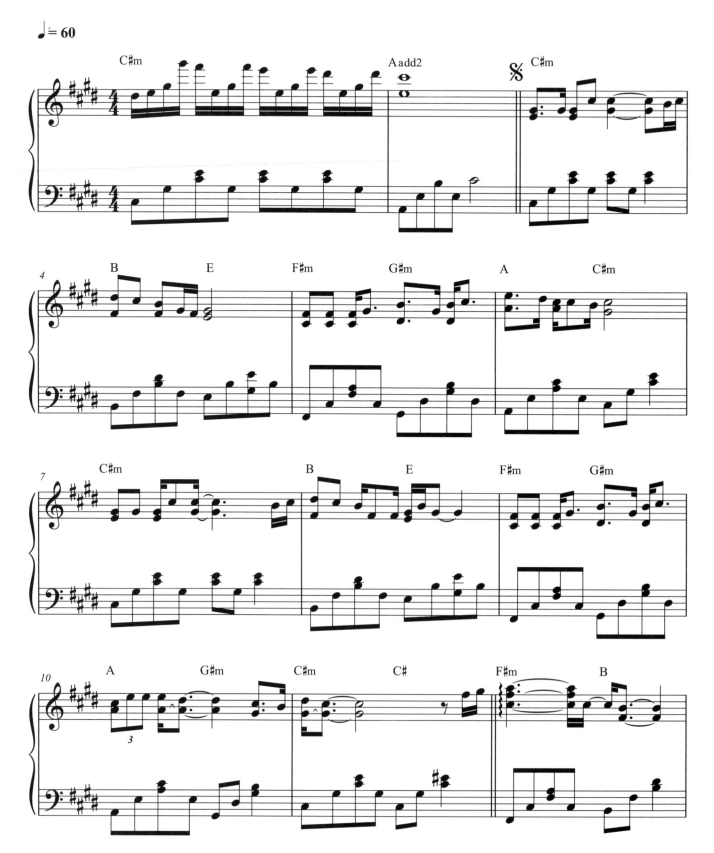

OP：Godspeedmusic　SP：Universal Ms Publ Ltd Taiwan

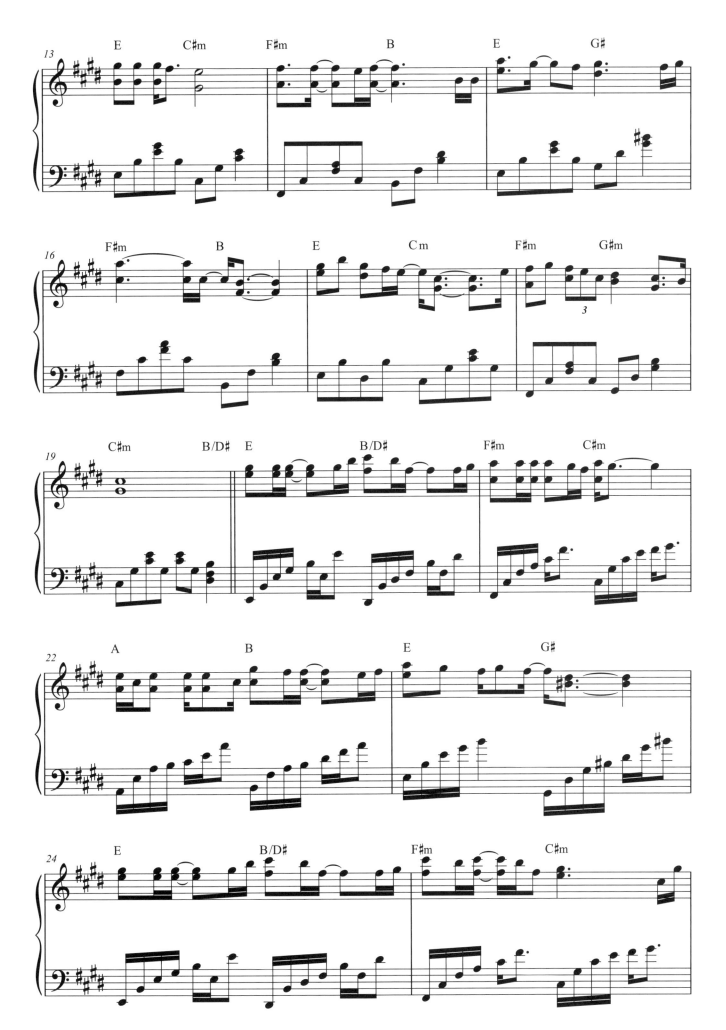

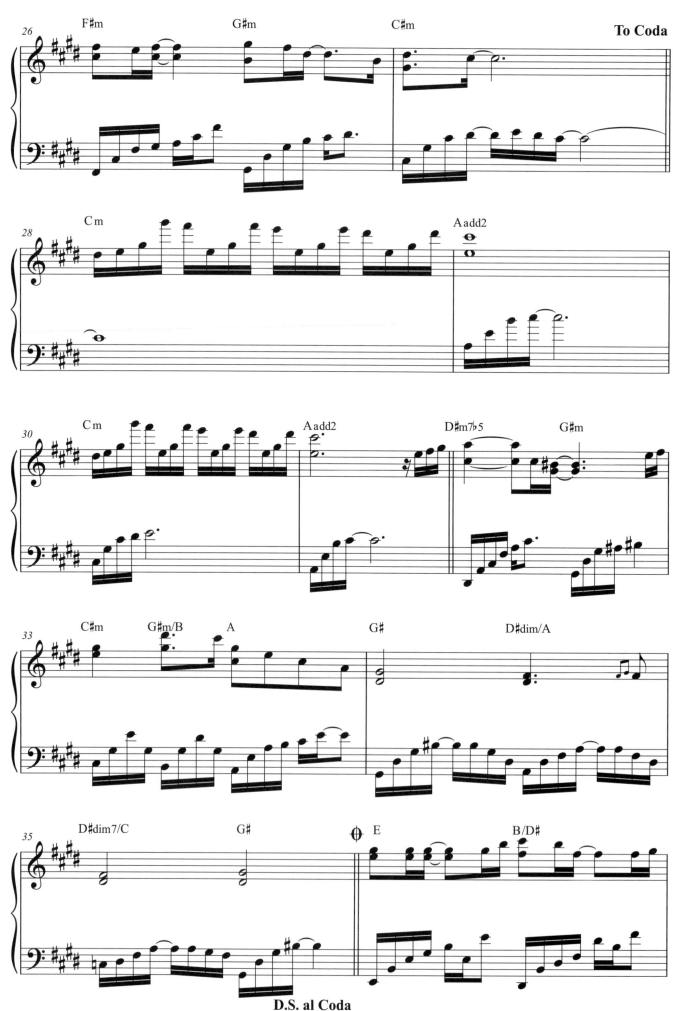

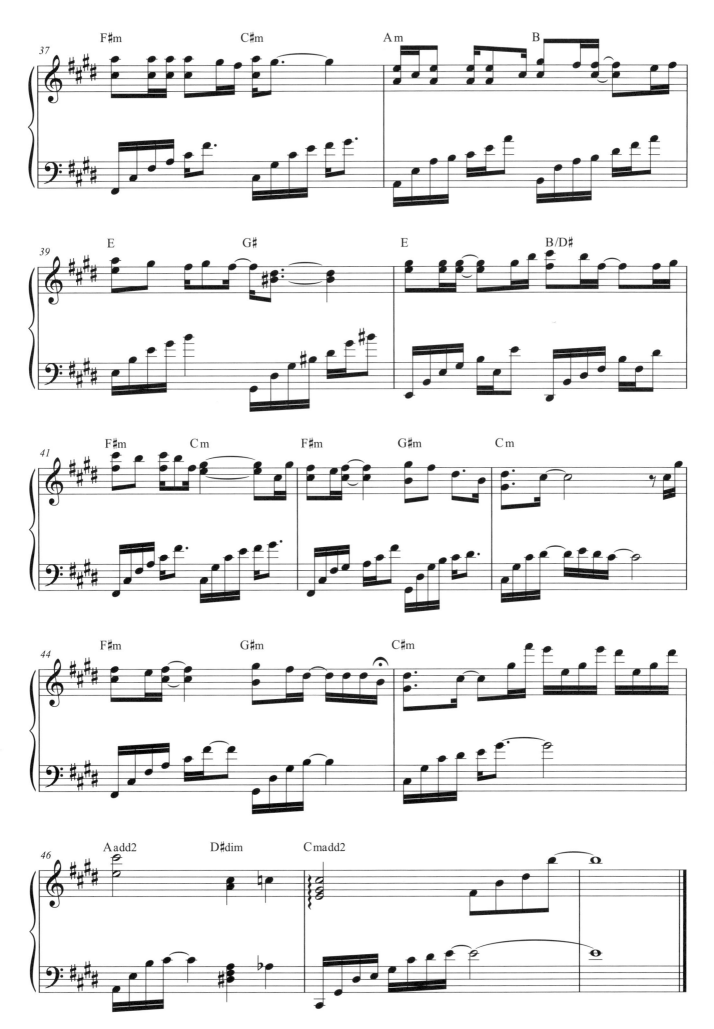

淡水暮色

作詞：葉俊麟　作曲：洪一峰　演唱：洪一峰

· 示範音樂 ·

在此編制記譜B♭大調，前奏、間奏、尾奏都做了改變。原曲主旋律（共16小節）是連續的兩段式樂曲，
第一、第二樂段各有8小節，（4＋4）＋（4＋4），工整的結構前後對稱互應。
主旋律也可以五聲調式來解釋。

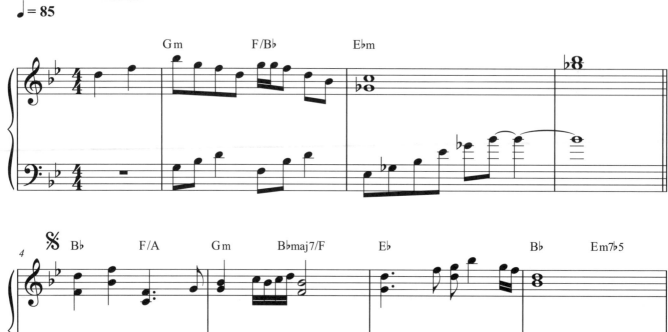

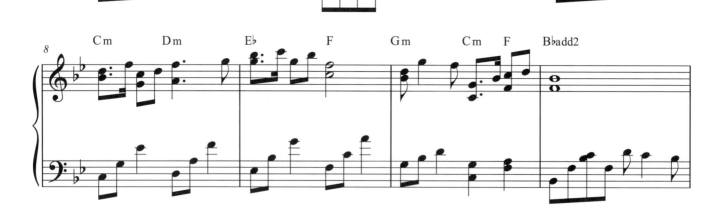

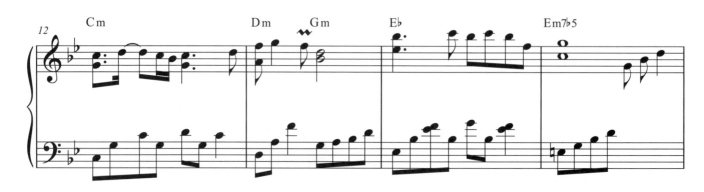

OP：常夏音樂經紀有限公司

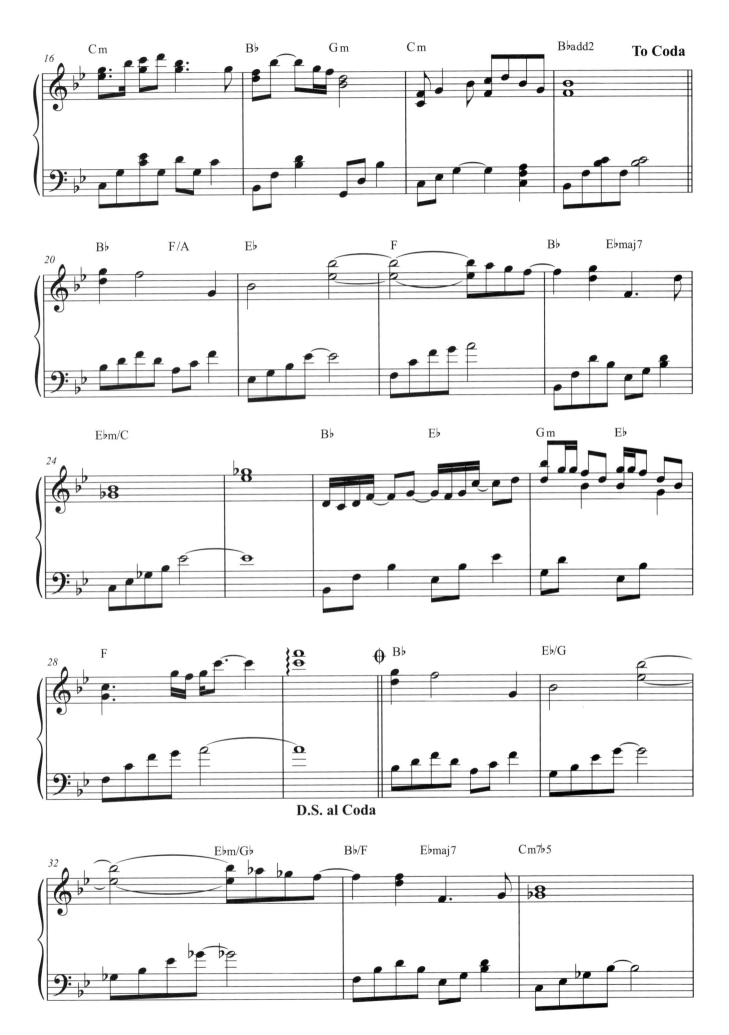

To Coda

D.S. al Coda

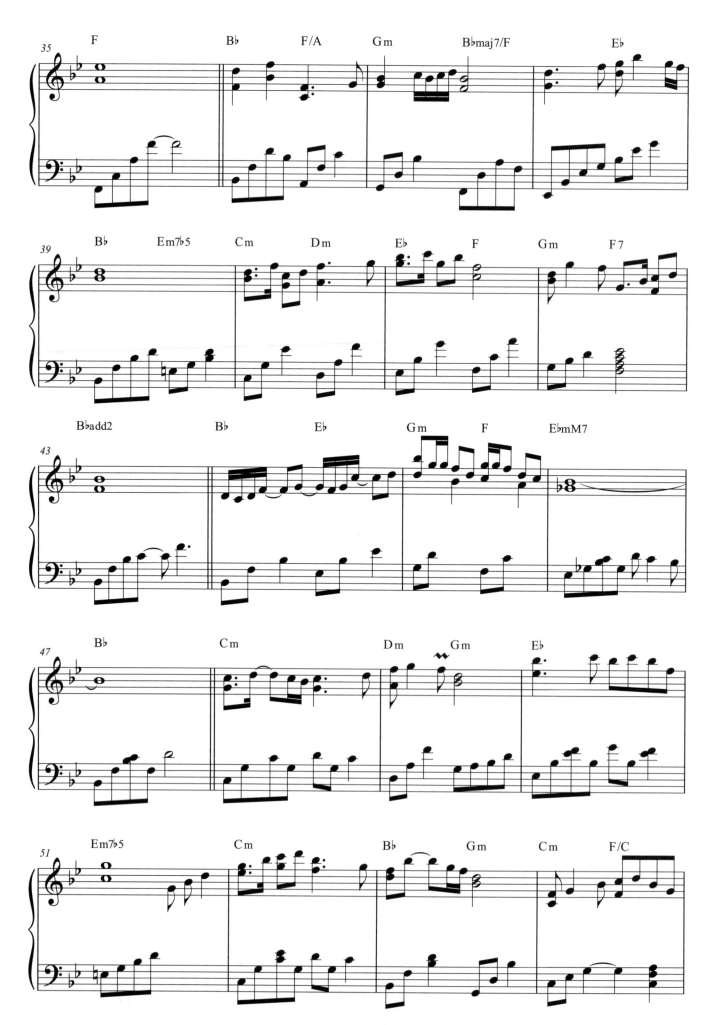

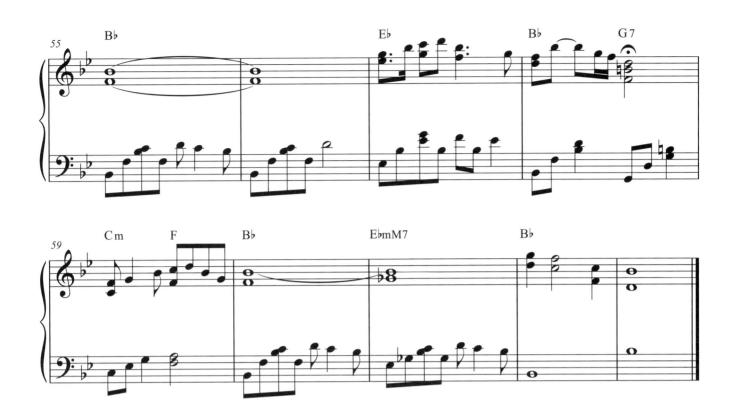

心肝寶貝

作詞：李坤城、羅大佑　作曲：羅大佑　演唱：鳳飛飛

與原曲同是A大調，也屬五聲音階的A宮調式。前奏8小節，主歌有兩個性質相近的樂段，
一、第9～17小節做反覆記號，有兩大樂句16小節。二、第18～25小節，共8小節。
間奏第26～33小節，彈奏此段落的指法需熟練才能順暢。

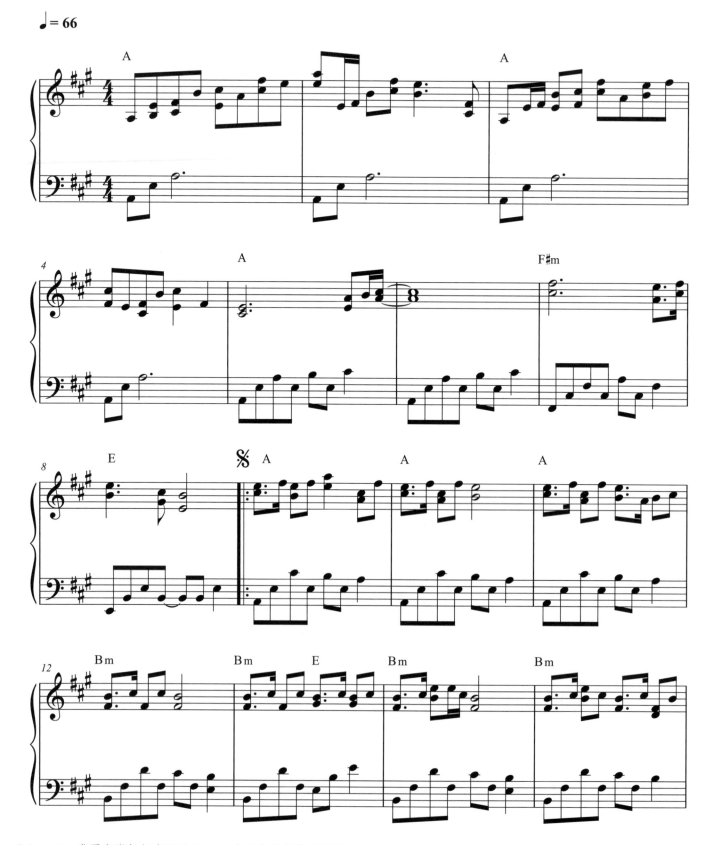

 OP：常夏音樂經紀有限公司　OP：大右音樂事業有限公司　SP：Warner Chappell Music, Hong Kong Limited Taiwan Branch

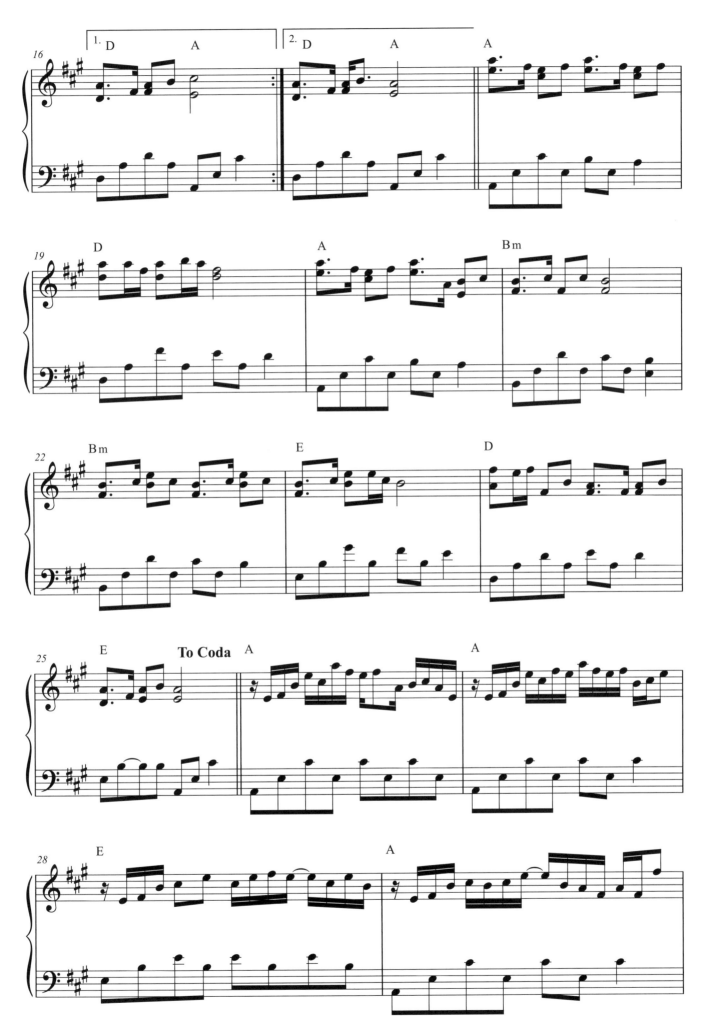

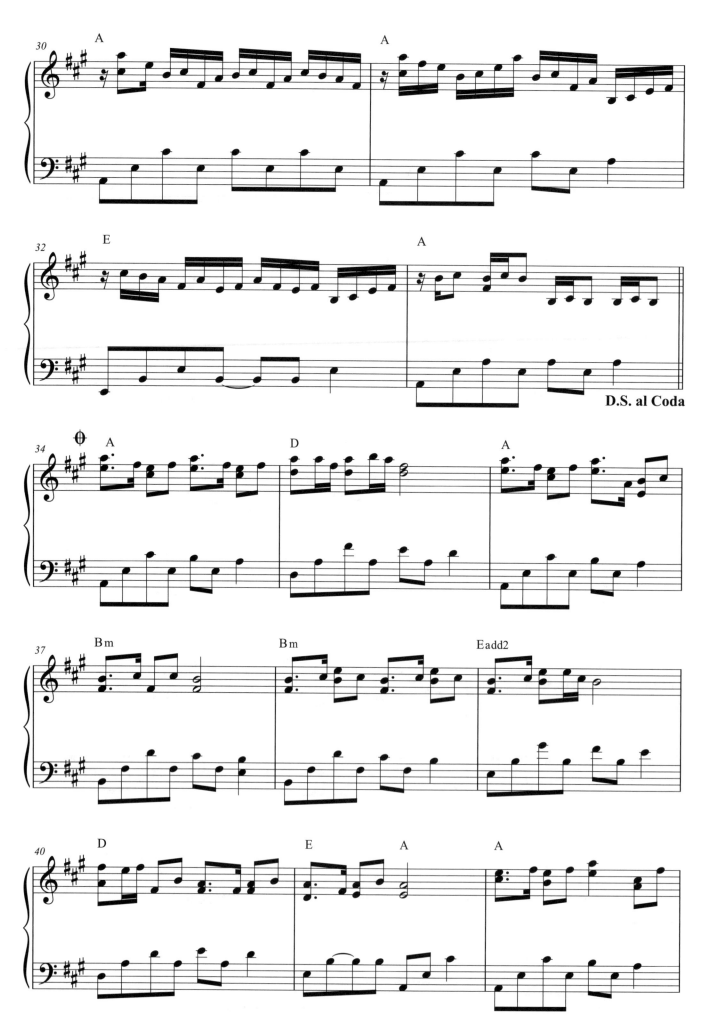

D.S. al Coda

86

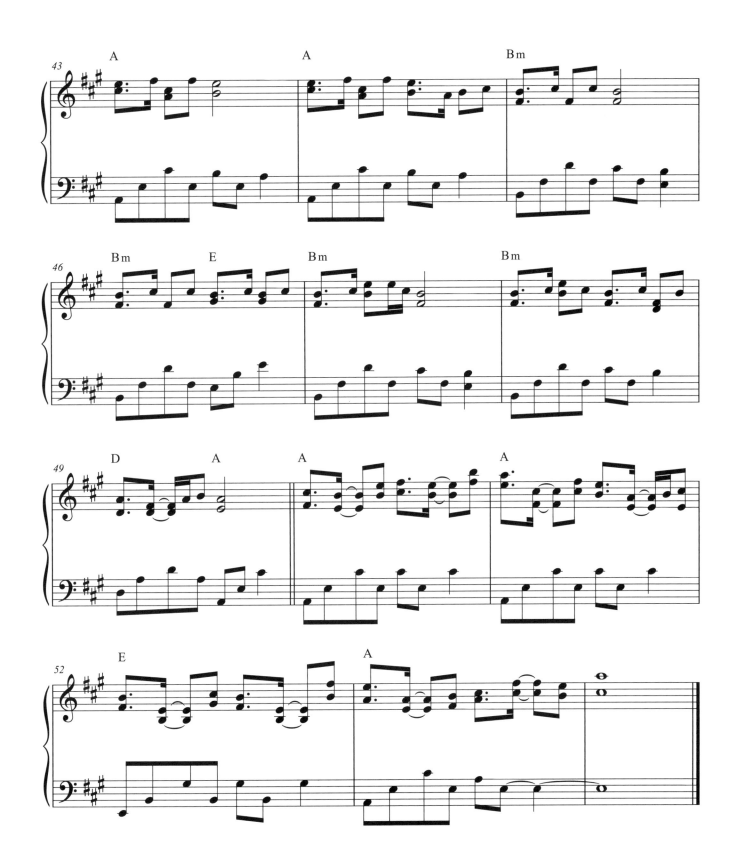

無字的情批

作詞：許常德　作曲：游鴻明　演唱：黃乙玲

與原曲同是E大調。前奏裡有主歌動機。主題分別為：一、主歌樂段（第10小節）是前後對應性質相同的
　　兩個樂句。二、弱起拍的副歌樂段（第27小節），此樂段的結構與主歌段一模一樣。
　　　　　　　三、下屬和弦開始的「橋段」（第44小節）。

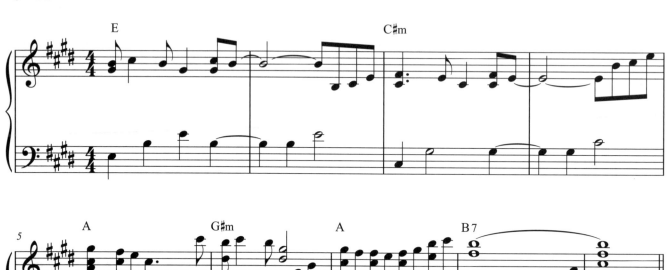

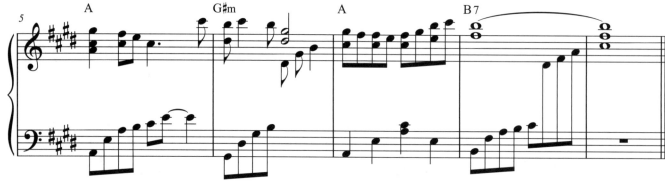

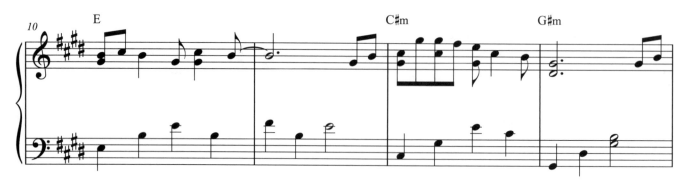

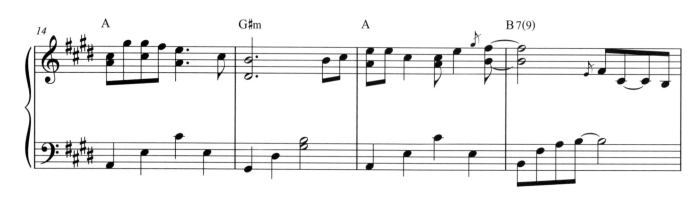

OP：動態平衡有限公司　OP：Sony Music Publishing (Pte) Ltd. Taiwan Branch　SP：Universal Ms Publ Ltd Taiwan

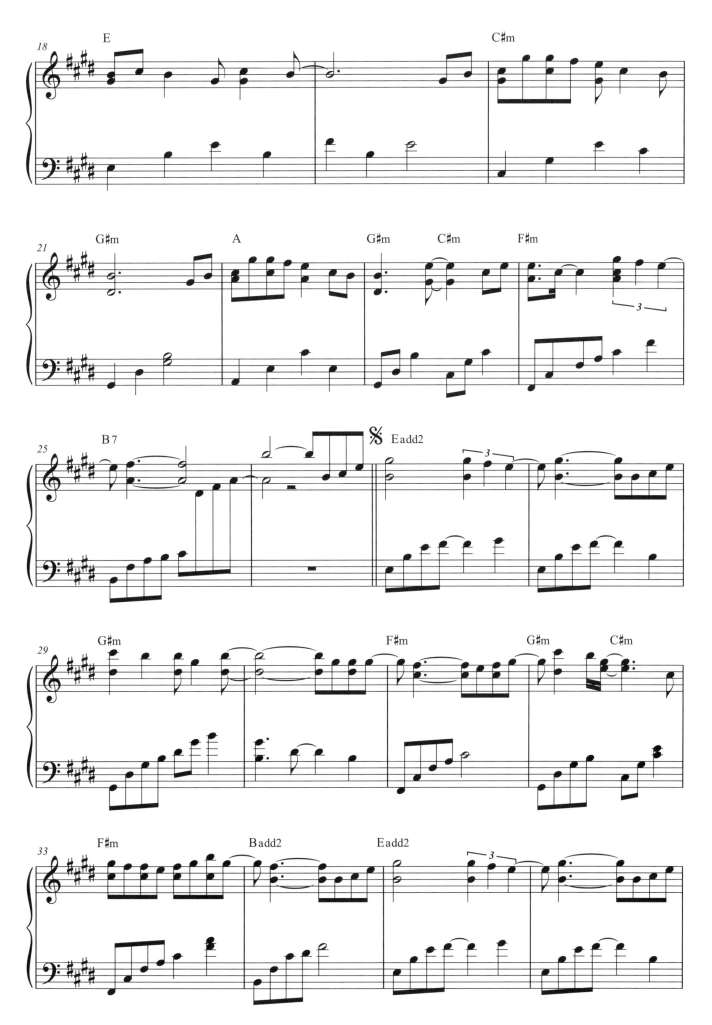

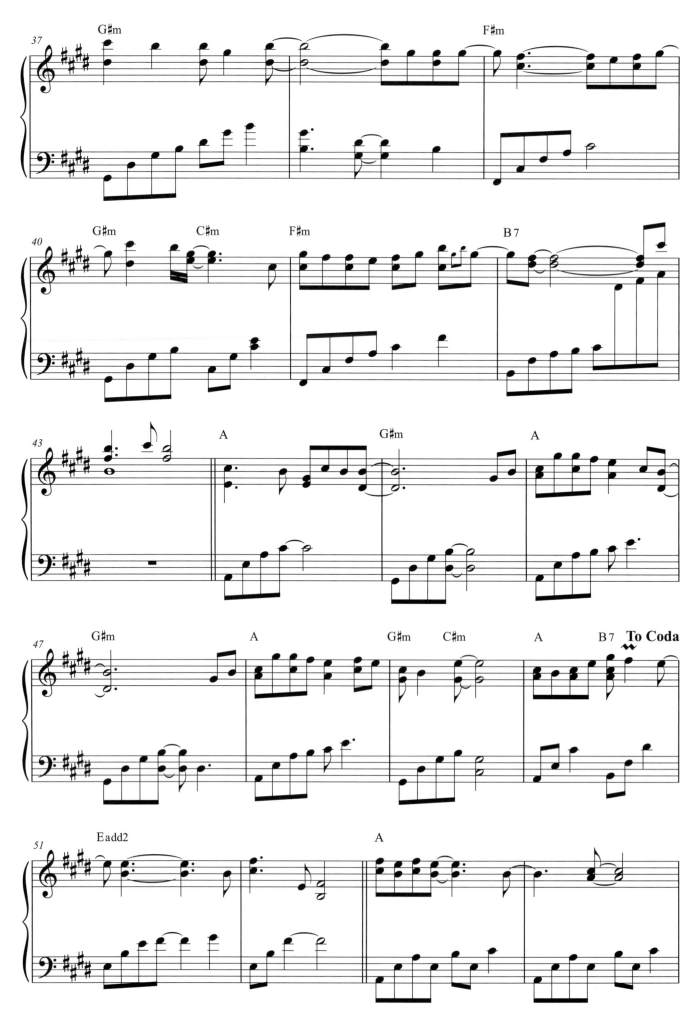

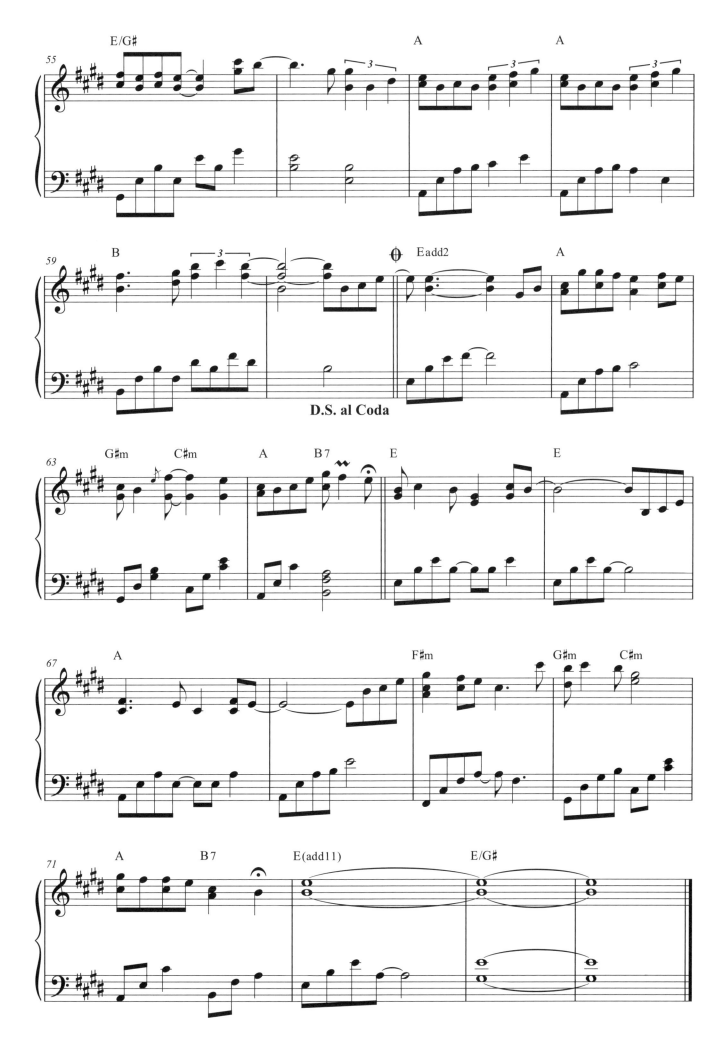

D.S. al Coda

寫故事的人

作詞：高以德　作曲：張祐奇　演唱：許富凱

與原曲同是E♭大調，前奏9＋8（＝17）小節，主題旋律分兩大段。一、主歌樂段（第17～32小節）
後樂句是前樂句的延展與對應。二、副歌樂段（第34～50小節），前後兩樂句相同性質，
也相互對應著，僅只是句尾的和弦進行不同。

OP：WATER MUSIC CO., LTD

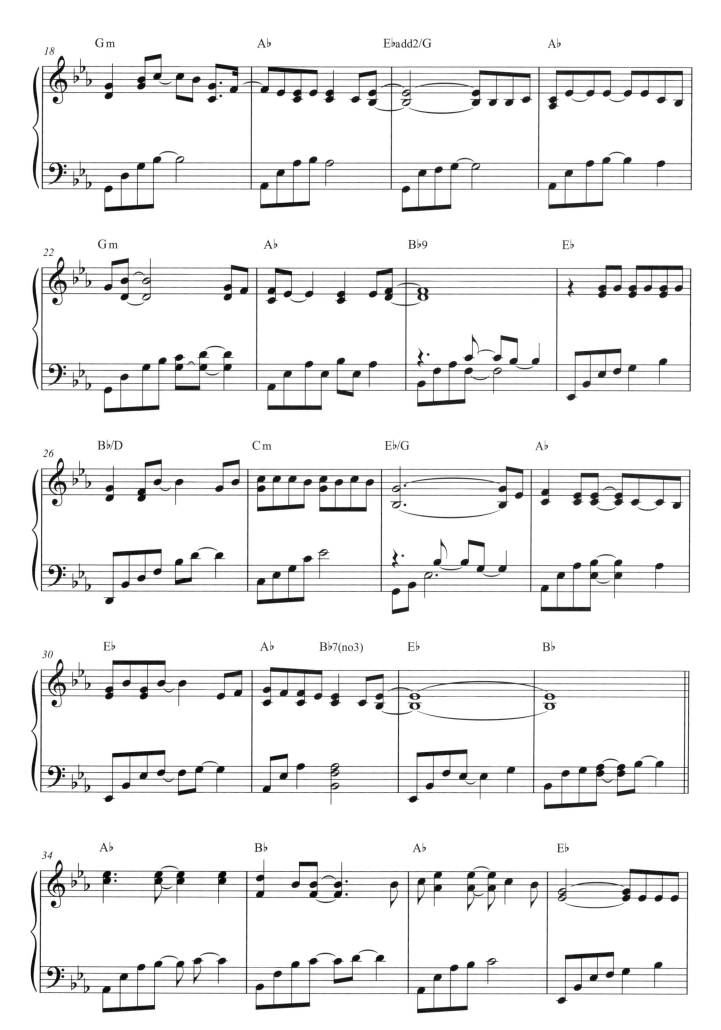

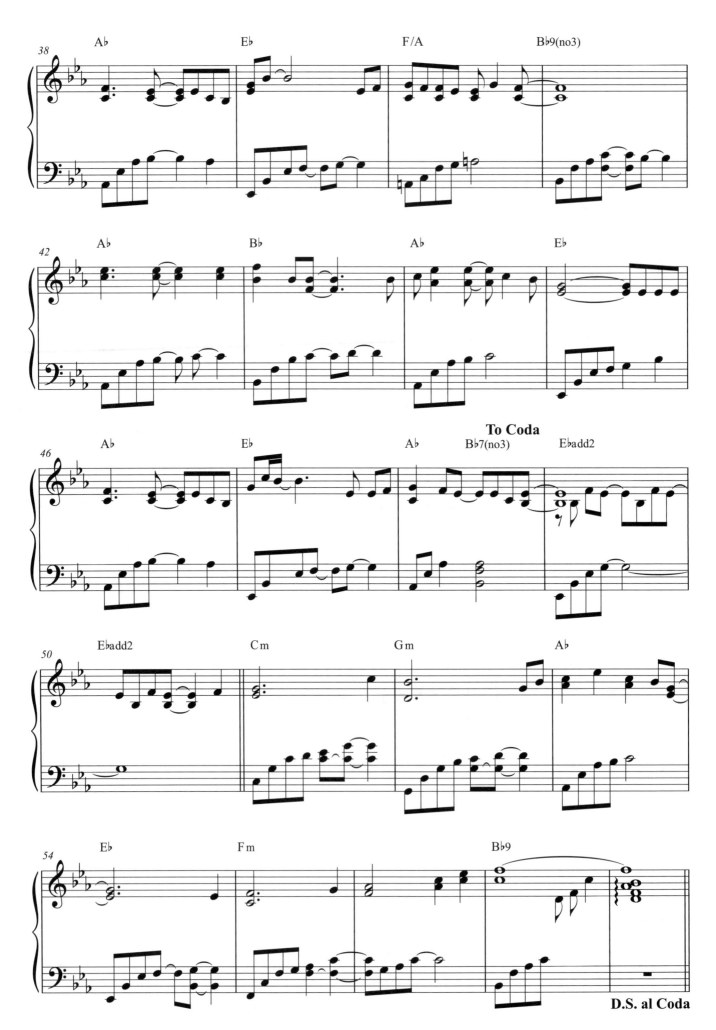

To Coda

D.S. al Coda

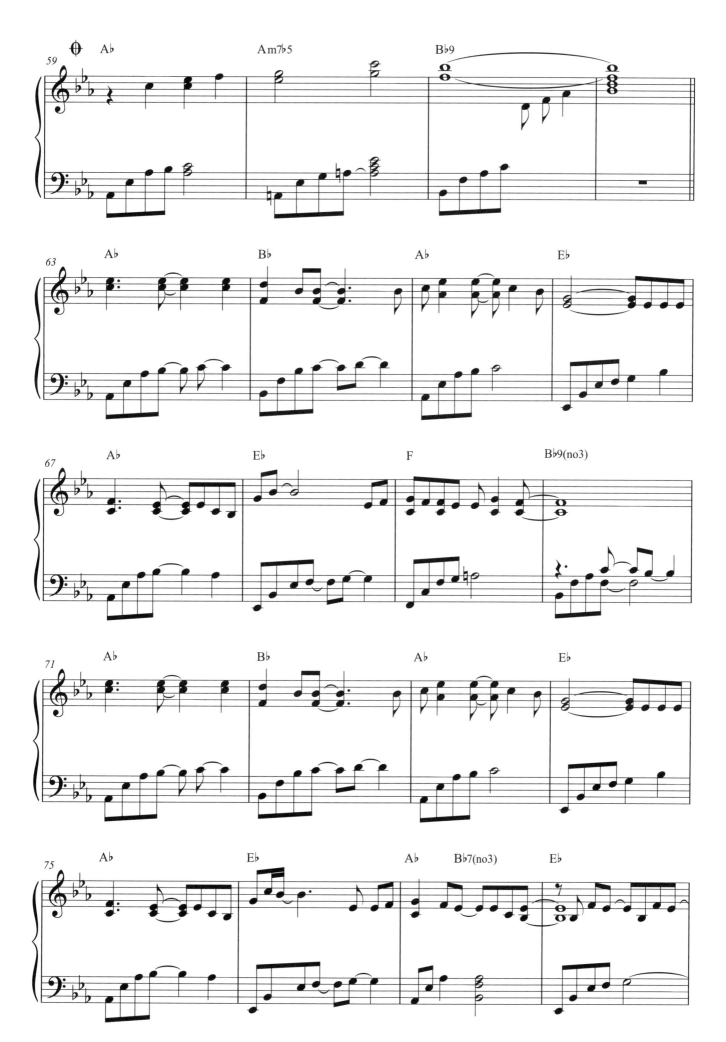

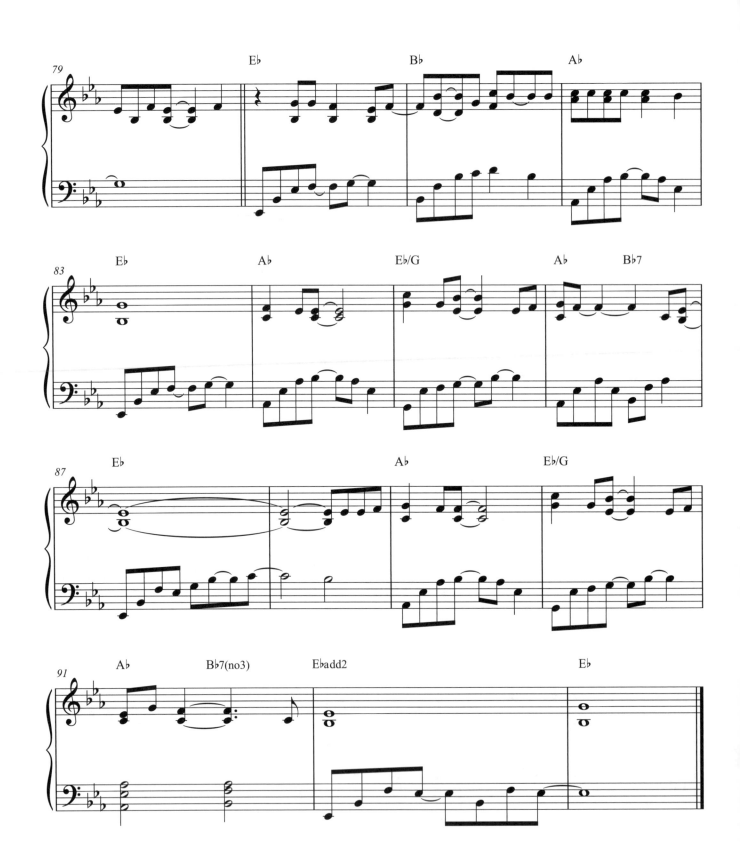

情字這條路

作詞：慎芝　作曲：鄭華娟　演唱：潘越雲

原唱曲調是D♭大調，在此編制為C大調，拍號4/4。每個樂段的前後樂句都是互相對應的。
前奏樂段是4＋4。主歌樂段（第9～12小節）。副歌樂段是弱起拍（第17～24小節）。
間奏樂段（第28～35小節）。尾奏同前奏，但終結於主旋律。

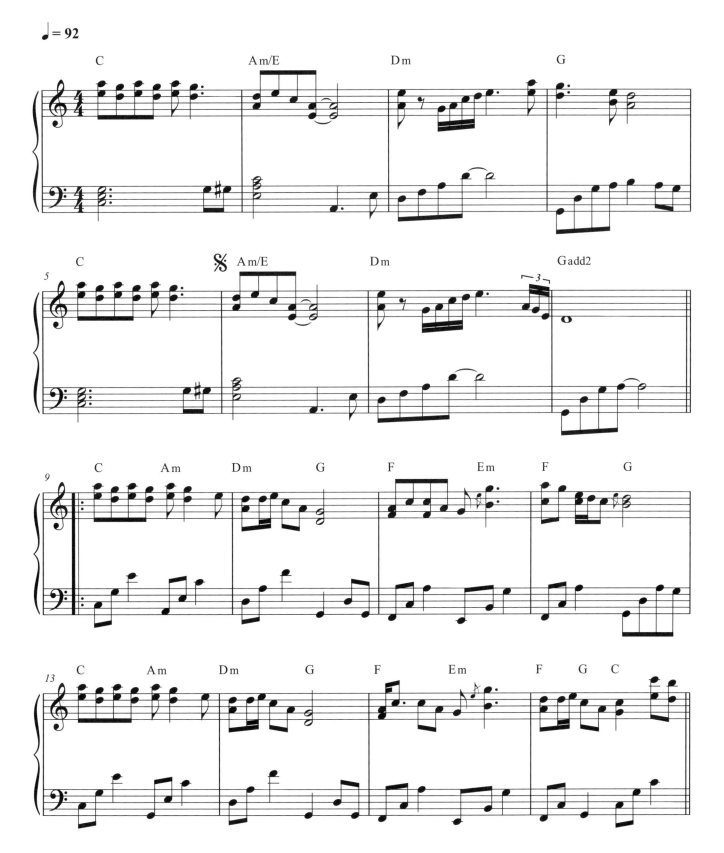

OP：金讚企業有限公司/ Universal Ms Publ Ltd Taiwan　SP：Universal Ms Publ Ltd Taiwan

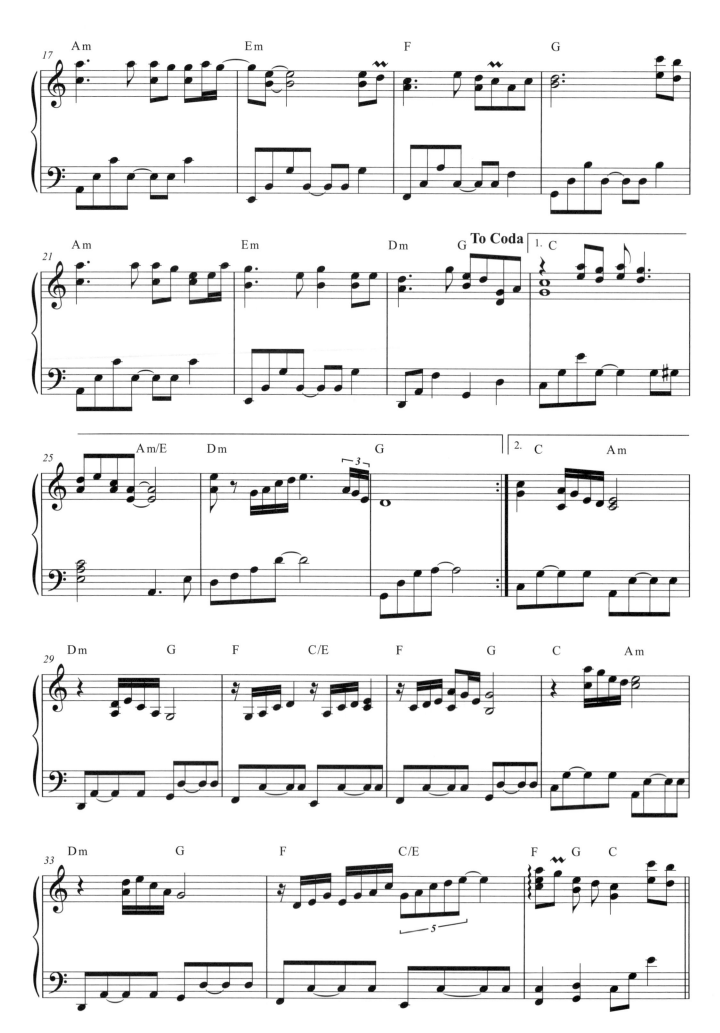

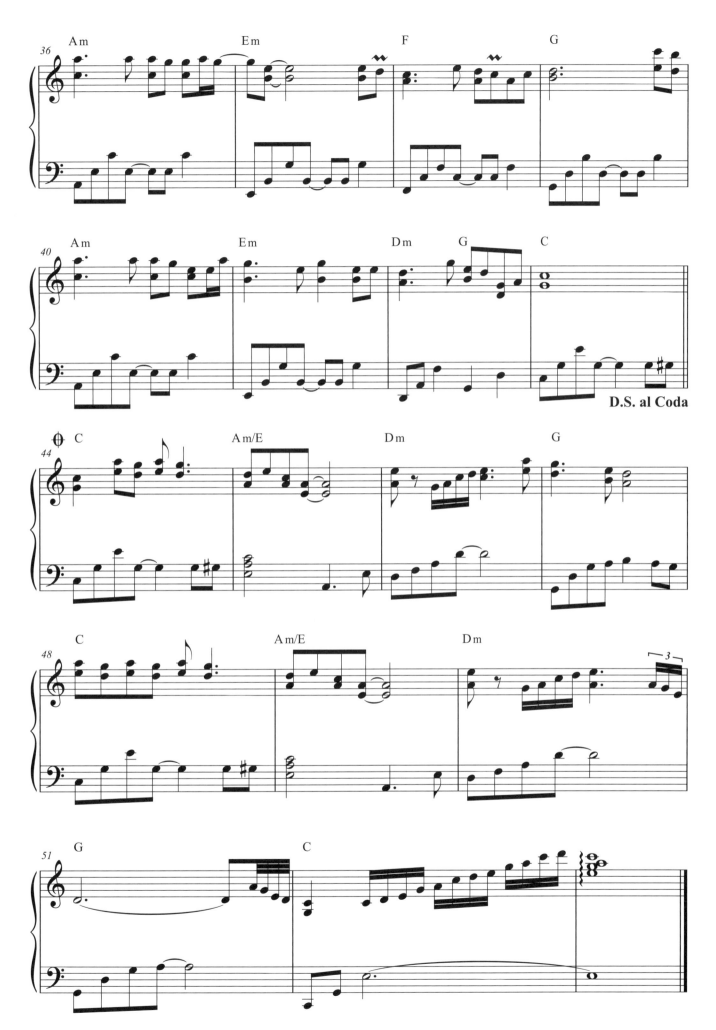

D.S. al Coda

99

夢中的情話

作詞：黃煜竣、黃揚哲　作曲：趙偉令　演唱：江蕙、阿杜

·示範音樂·

與原曲同是b小調，樂曲開始就是主題的動機，主題分兩大段。一、主歌樂段（第10～27小節）的
（4＋5）×2＝18，是重複的兩個9小節，但第二次旋律移高八度。二、副歌樂段（第28～36小節）。
終結於B大調主和弦（原曲調的平行大調）。

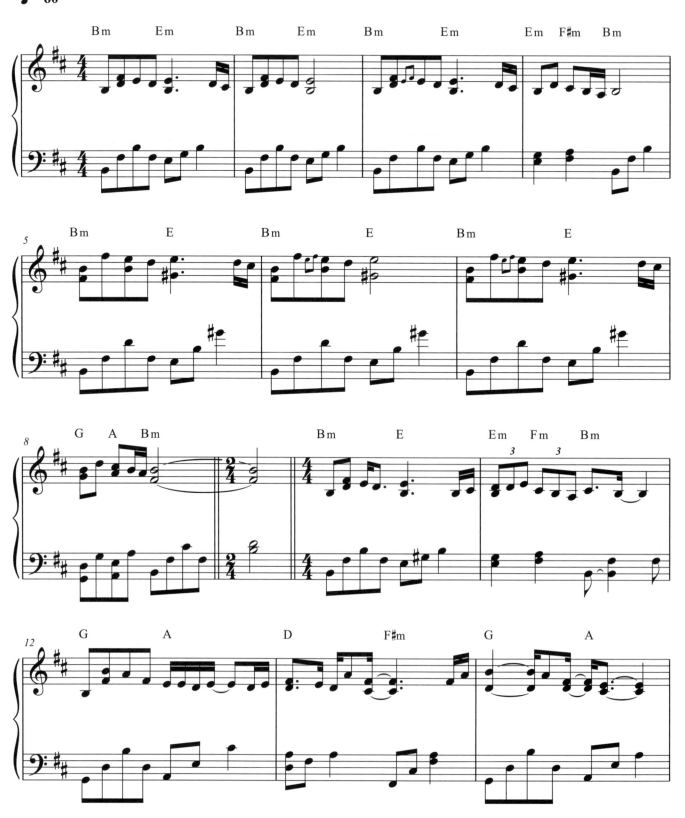

OP：Universal Ms Publ Ltd Taiwan

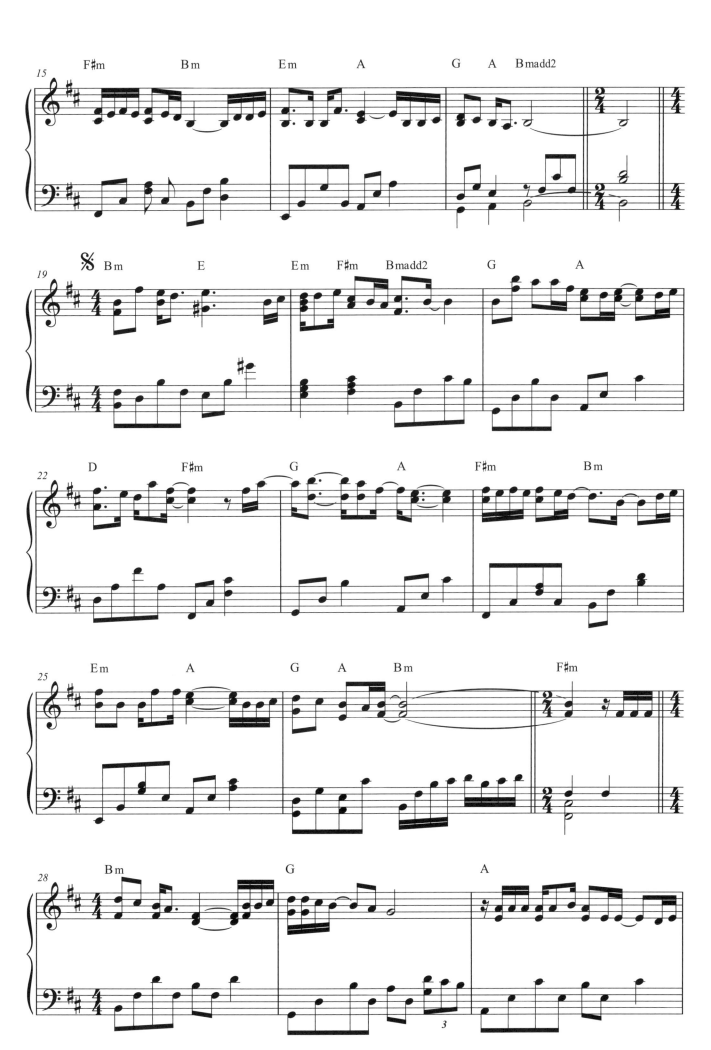

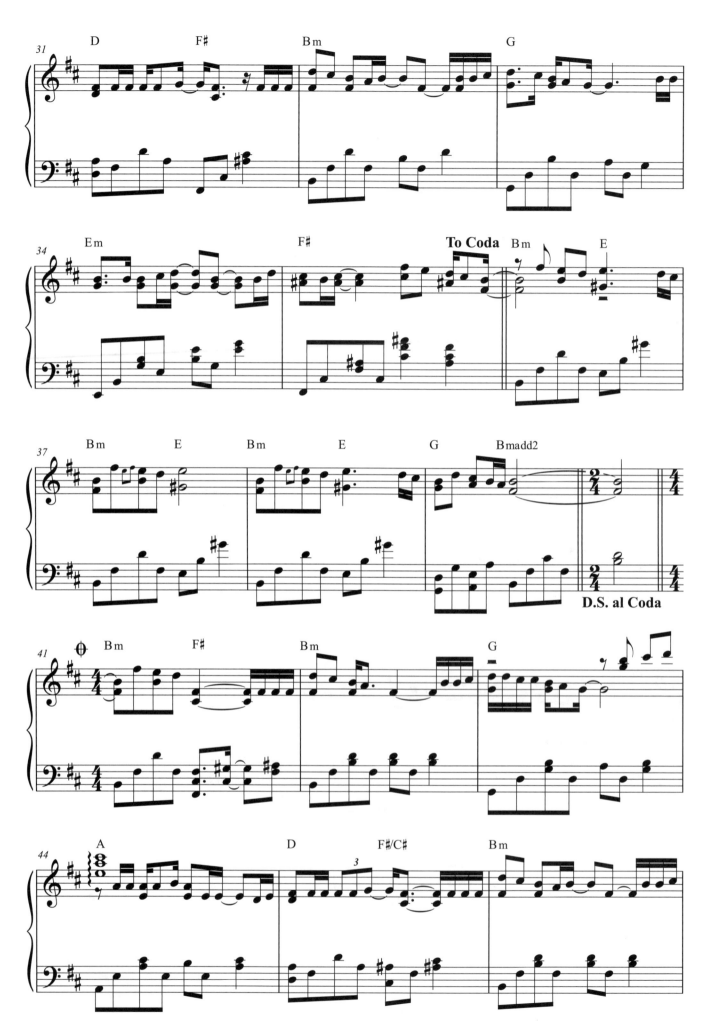

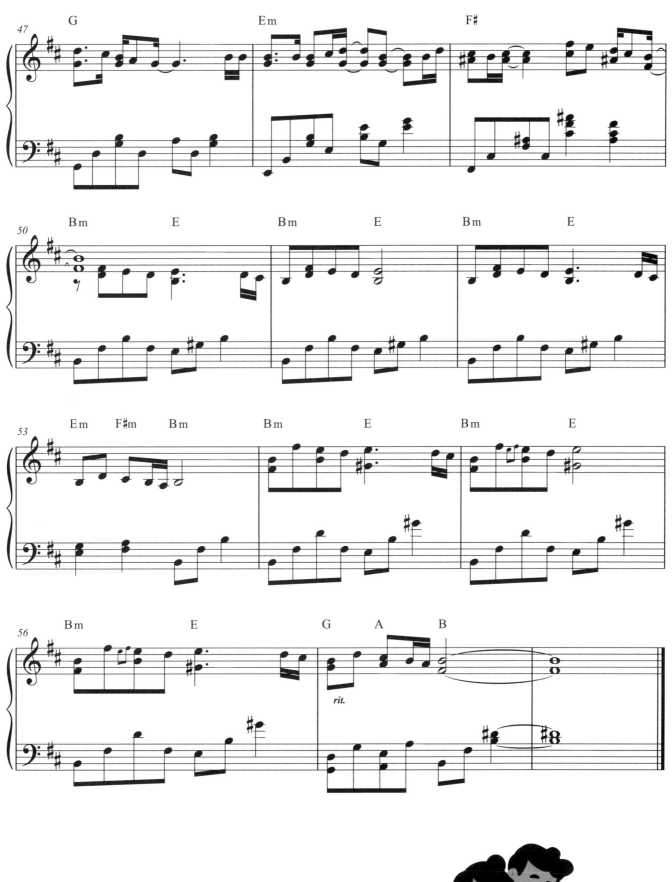

愛到才知痛

作詞：李克明　作曲：徐嘉良　演唱：黃乙玲

與原曲同是E大調，拍號是12/8。前奏一開始就呈現主題的副歌動機。主題分兩大段：
一、主歌樂段。二、弱起拍的副歌樂段。第36小節做轉折，第37小節移高半音成F大調後，
再接副歌樂段，最後F大調主和弦作收。

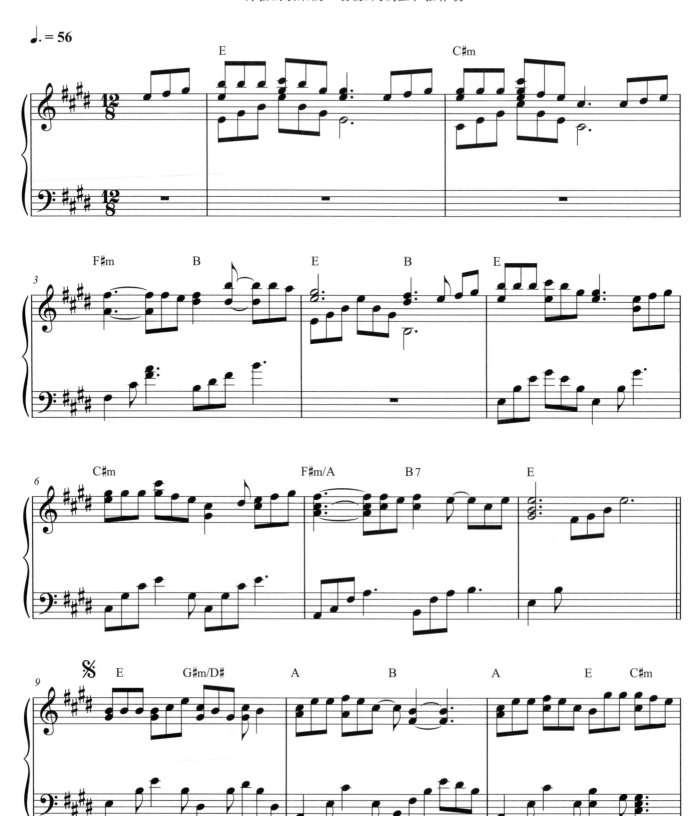

OP：E Voice Music Studio　SP：Universal Ms Publ Ltd Taiwan

D.S. al Coda

孤女的願望

作詞：葉俊麟　作曲：米山正夫Yoneyama, Masao　演唱：黃乙玲

F調號的記譜，拍號4/4。樂曲也是五聲調式的F宮調式。 保留原曲的樣貌，只做伴奏的編制。
彈奏時右手有時含有裝飾性的伴奏（如第13、17、21小節），注意音量控制，要小於主旋律。

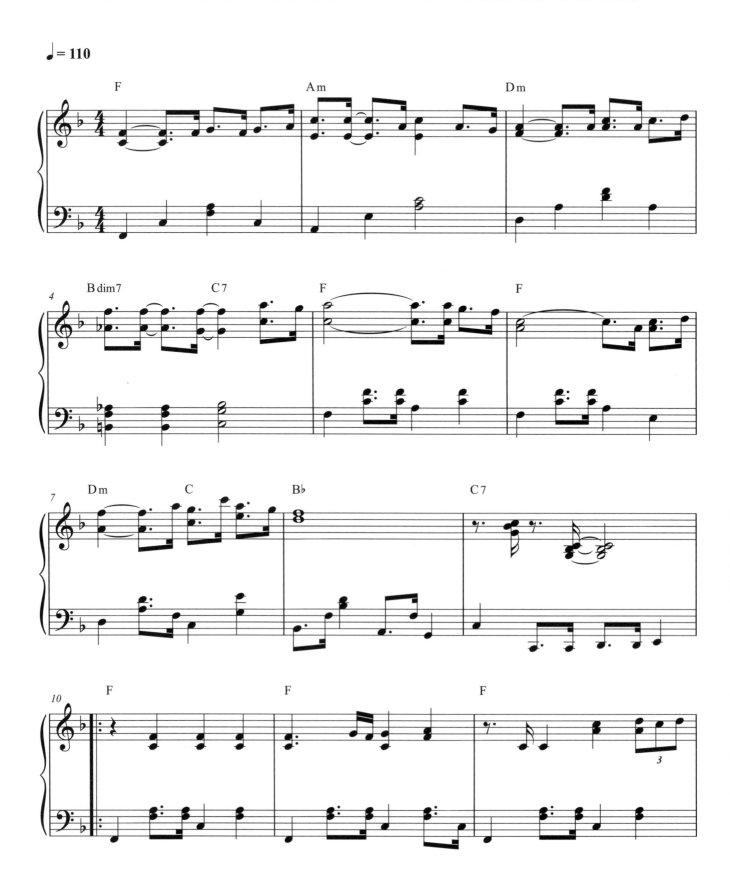

OP：常夏音樂經紀有限公司　OP：Columbia Music Inc.　SP：Universal Ms Publ Ltd

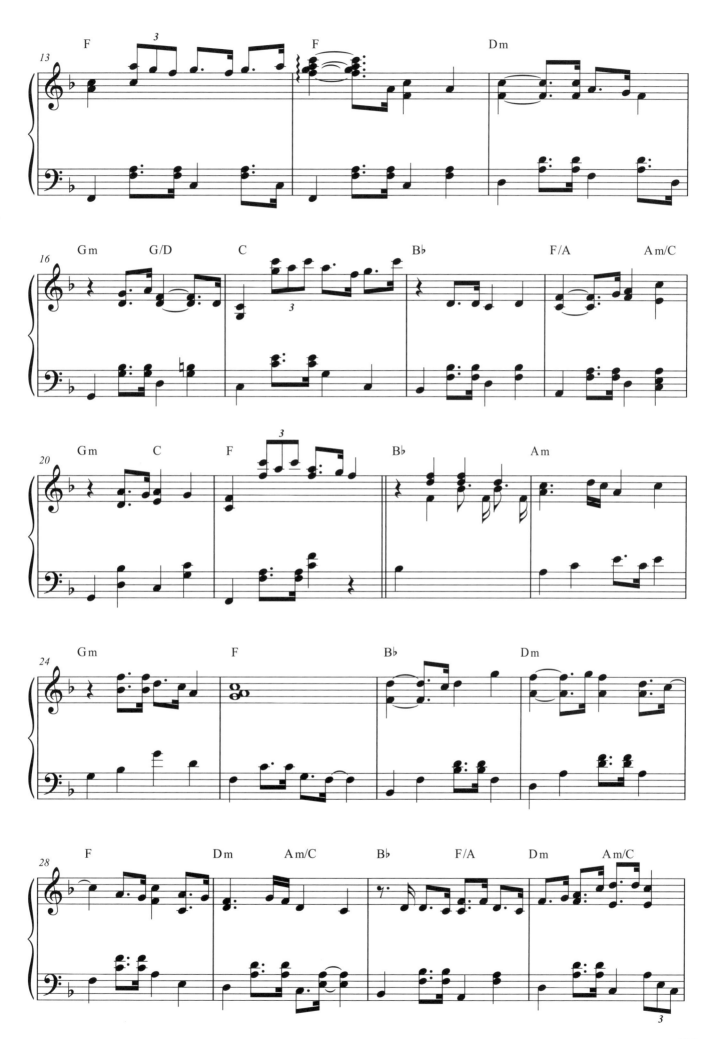

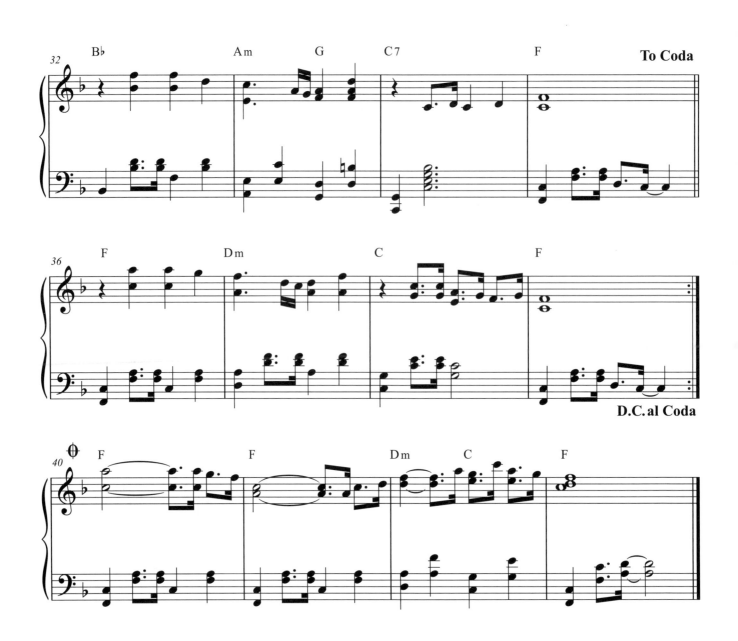

愛情限時批

作詞：伍佰　作曲：伍佰　演唱：伍佰、萬芳

與原曲同是D大調，結構簡潔規律。6小節的前奏後即是主歌段（分為兩個樂段）都是弱起拍。
一、8＋8＝16（止於屬和弦）。二、4＋5＝9（止於主和弦），間奏也是圍繞著主題打轉。
最後整合四小節，主和弦結束。

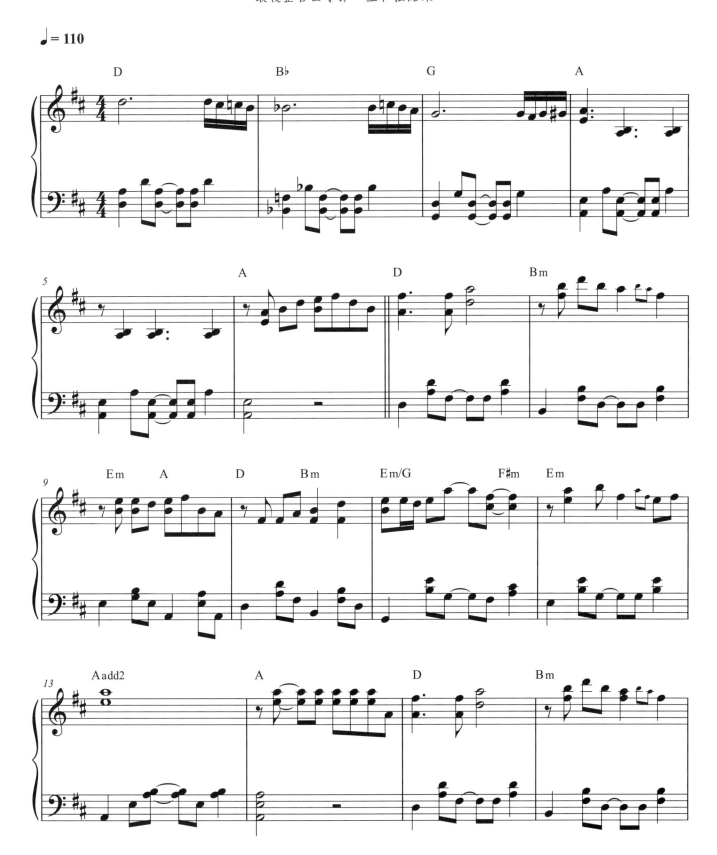

OP：Moonlight Music Co., Ltd.　SP：Rock Music Publishing Co., Ltd.

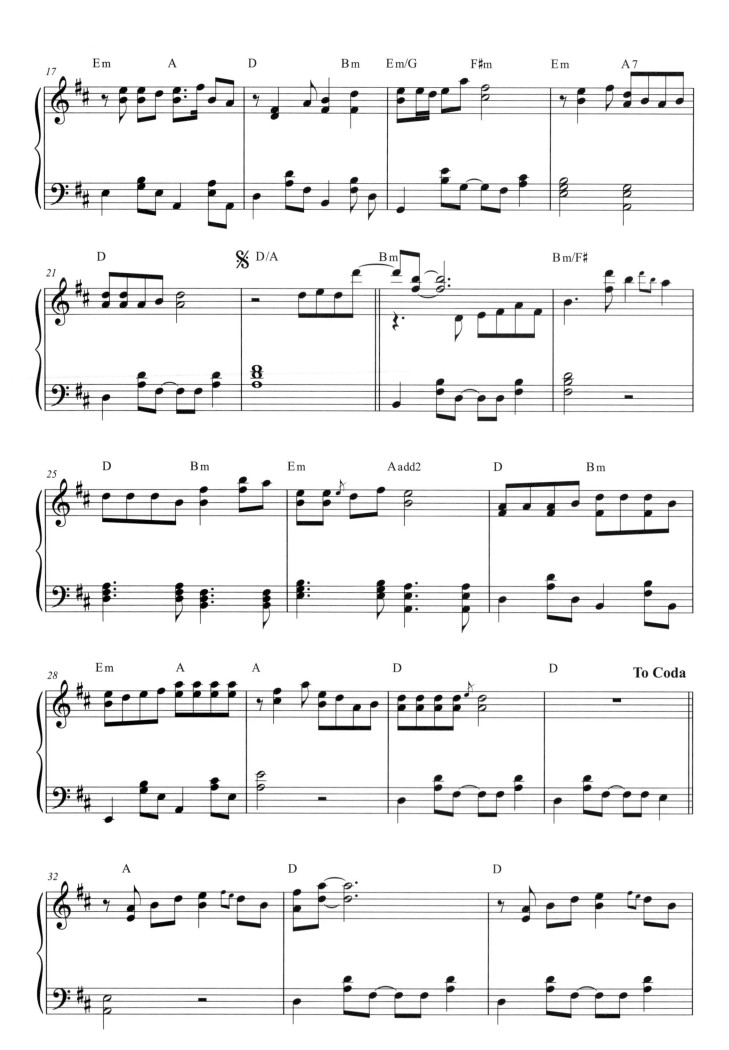

D.S. al Coda

114

下午的一齣戲

作詞：陳明瑜　作曲：陳明章　演唱：江蕙（原唱：陳明章）

與原曲同是G大調的編制。樂曲每一個樂段，包括前奏、間奏、尾奏都從主和弦開始進行。
主歌段分為兩大段：一、第6～27小節（共22小節），是性質相同前後對稱的兩大樂句。
二、第28～44小節（共17小節），也是前後對應的兩大樂句。

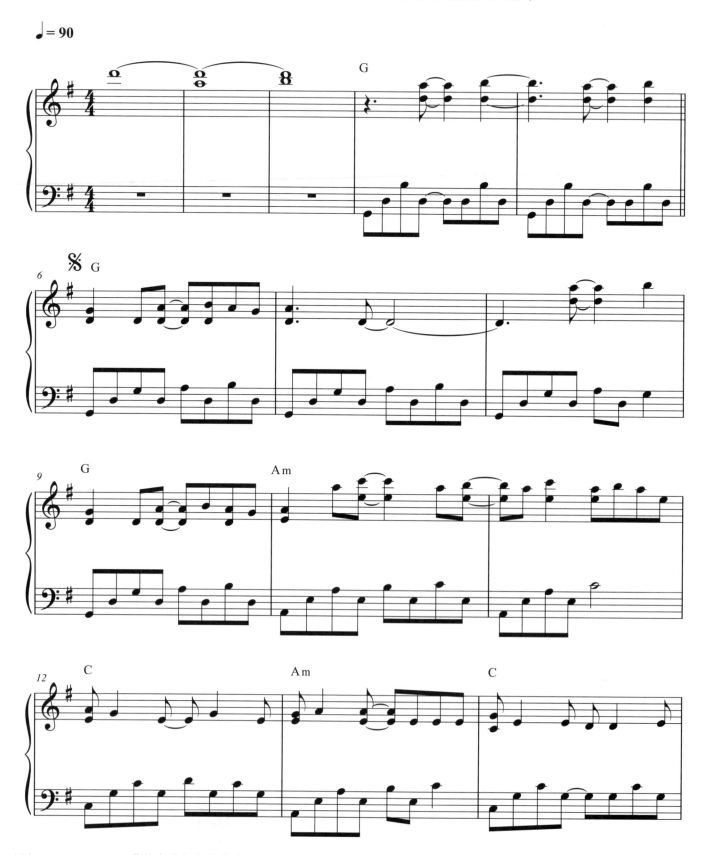

OP：豐華音樂經紀股份有限公司 陳明章音樂工作有限公司　SP：豐華音樂經紀股份有限公司

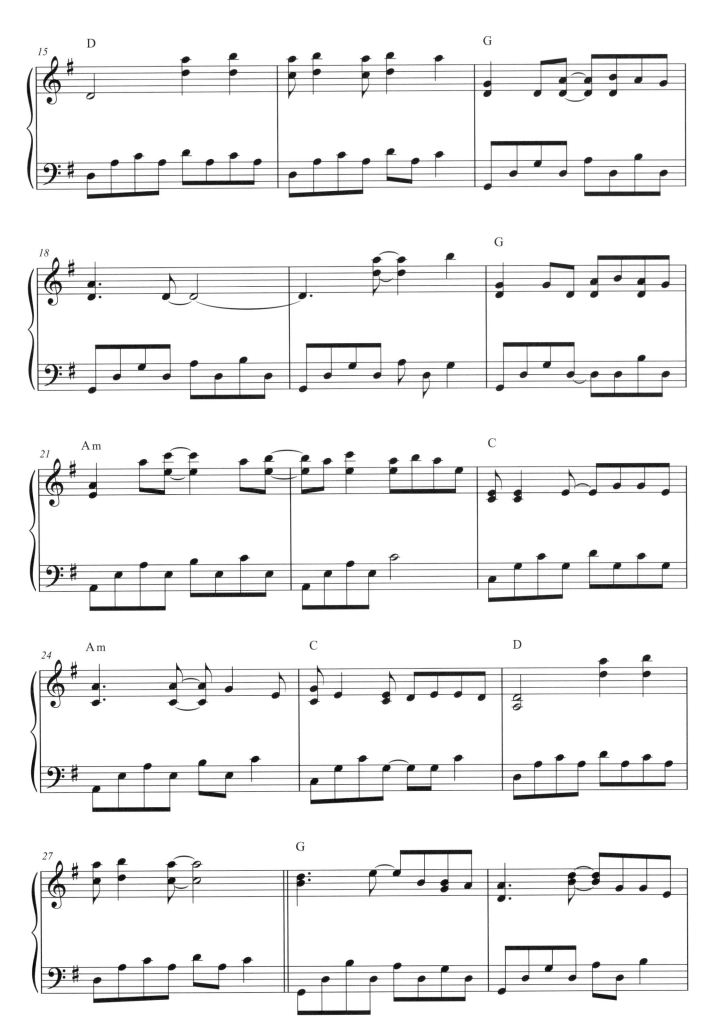

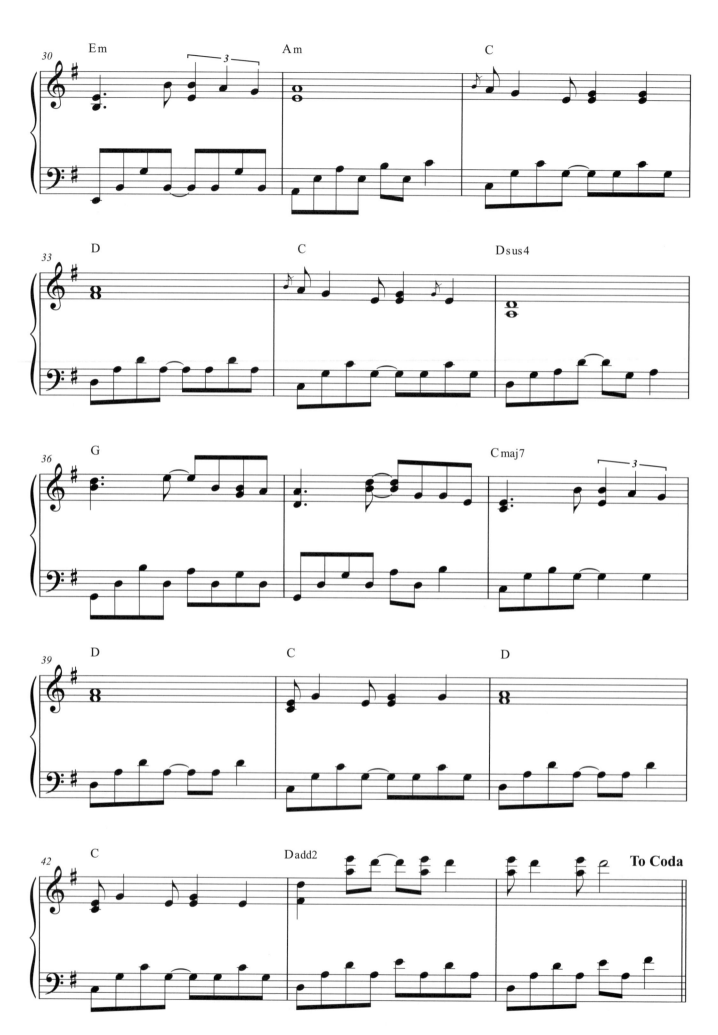

118

D.S. al Coda

台語歌謠鋼琴演奏曲集 II

編著 / 陳亮吟

統籌 / 潘尚文

美術編輯 / 呂欣純

封面設計 / 呂欣純

文字編輯 / 陳珈云

樂譜製作 / 陳珈云

編曲演奏 / 陳亮吟

影音處理 / 明泓儒、陳珈云

出版發行 / 麥書國際文化事業有限公司

Vision Quest Publishing International Co., Ltd.

地址 / 10647台北市大安區羅斯福路三段325號4F-2

4F-2, No.325,Sec.3, Roosevelt Rd.,

Da'an Dist.,Taipei City 106, Taiwan (R.O.C)

電話 / 886-2-23636166，886-2-23659859

傳真 / 886-2-23627353

郵政劃撥 / 17694713

戶名 / 麥書國際文化事業有限公司

http://www.musicmusic.com.tw

E-mail:vision.quest@msa.hinet.net

中華民國112年 12月 初版

◎ 本書所附演奏音檔QR Code，若遇連結失效或無法正常開啟等情形，
請與本公司聯繫反應，我們將提供正確連結給您，謝謝。